콘텐츠 ——

—— 세상을

꿈꾸다 ——

콘텐츠 ——

—— 세상을

꿈꾸다 ——

전현택 지음

콘텐츠는 자유다

콘텐츠 세계 시리즈를 통해 콘텐츠에 대한 다양한 분야를 다루었다. 콘텐츠를 공부하기 위해 꼭 알아야 하는 기본적인 관점을 설명했고, 콘텐츠가 성공하기 위한 요소들도 살펴보았다. 콘텐츠를 시장에 유통시키기 위한 장르별 유통방식과 마케팅 특성을 둘러보았고, 콘텐츠가 다른 문화로 들어갈 때 고려해야 할 문제들도 살펴보았다.

콘텐츠에 대한 다양한 관점과 이해가 필요하다. 특히 콘텐츠를 기획하거나 제작하고 유통하기 위해서는 그러한 지식이 필수적이다. 그러나 이제 '콘텐츠는 무엇인가?'라는 본질적인 질문으로 돌아가고자 한다. 콘텐츠와 인간의 관계, 콘텐츠의 미래, 미래를 준비하는 교육과 콘텐츠의 관계 등과 같이, 좀 더 근본적인 질문에 대해 이야기하고자 한다.

콘텐츠의 토대이자 시작이라고 할 수 있는 상상력과 스토리텔링에 대해 이야기함으로써 콘텐츠 유통과 마케팅, 콘텐츠와 문화의 관계를 넘어 콘텐츠의 미래로 나아가고자 한다. 콘텐츠의 미래를 준비하기 위한 법칙이나 공식은 존재하지 않는다. 창작자는 자유로운 상상력의 힘으로 창조

적인 스토리와 콘텐츠를 만들어 나간다. 어느 시대, 어느 장소에서도 인간은 항상 자신을 보여줄 방법을 찾아왔다.

콘텐츠는 메시지를 전달하는 도구다. 메시지가 본질이다. 따라서 콘텐츠의 주제의식에 대한 부분도 조금 더 깊이 생각할 필요가 있다. 스토리가 없는 짧은 영상이라고 해도 그 영상을 만든 목적이 있고, 메시지가 전달되면 그 목적이 달성된다. 주제의식이라고 해서 꼭 심각할 필요는 없다.

이 모든 것을 자유롭게 생각하는 것, 그리고 콘텐츠에 필요한 것이 무엇인지를 스스로 선택하는 것도 콘텐츠를 이해하는 데에 중요하다. 이 책에서는 콘텐츠의 미래를 위한 방향성과 바람직한 정부 정책을 제시하기도 한다. 그러나 이 내용들 역시 저자의 의견이자 생각일 뿐이다. 틀에 박히거나 고정된 관점을 벗어나, 진정한 의미의 자유로운 콘텐츠 세상이 되기를 기원한다.

이 책의 자유로운 구성을 위해 개인적인 경험을 포함시켰다. 어린 시절의 기억들과 저자에게 영향을 주었던 콘텐츠들을 조금은 편안한 마음으로 이야기하고자 했다. 결국 인간은 개인적인 경험을 근거로 콘텐츠를 만들고, 콘텐츠를 통해 개인적인 경험을 쌓아 나가기 때문이다.

이 책은 성공회대학교에서 2009년부터 진행한 여러 강의들의 내용을 토대로 만들었다. 강의를 진행하면서 콘텐츠 분야 다른 교수님들과 전문가들의 좋은 강의나 발표를 참조해서 내용과 형식을 빌려온 것이 부분적

으로 포함되어 있다. 따라서 이야기 전개의 순서와 예시의 중복이 있을 수 있으나, 모든 내용을 재해석하고 다른 관점을 제시하려고 노력하였다. 강의와 책 내용에 도움을 준 많은 분들께 감사한 마음을 전한다.

CONTENT

CONTENT

1장

상상력
모든 것은 상상력에서 시작된다

CONTENTS

1.
상상력과 이미지

콘텐츠의 시작은 '상상력'이다. 무언가를 상상하고 꿈꾸는 것, 이것이 모든 콘텐츠의 시작이다. 영상콘텐츠를 만드는 것은 움직이는 이미지와 영상을 통해 상상의 날개를 펼치는 것과 같다. 이제 영상콘텐츠는 동화 같은 상상의 세계를 보여주는 것만으로 끝나지 않는다. 상상 속에서 현실의 중요한 문제의식을 드러내고, 그 문제에 대한 해답을 찾아가는 경우가 많다.

영화 『매트릭스』(1999)는 워쇼스키 감독의 상상력에서 출발한

『매트릭스』, 1999, 그루쵸2 필름 파트너쉽, 실버 픽처스, 빌리지 로드쇼 프로덕션스.

『인셉션』, 2010, 워너 브라더스 픽처스.

작품이다. 이 영화에서는 가상세계와 현실세계가 번갈아 나오며 두 인물이 날아오는 총알을 피하면서 슬로우 모션으로 싸우는 장면도 등장한다. 『매트릭스』는 동화 같은 상상의 세계를 보여주는 작품이 아니다. 현실에 상상을 섞어 지금 현실세계의 중요한 문제에 대해 질문을 던지고 있다.

좋은 콘텐츠를 만들기 위해서는 디테일하고 구체적인 상상력이 필요하다. '하늘을 날 수 있다면, 아무 장치 없이 맨몸으로 날아갈 수 있다면'과 같이 막연한 생각을 했다면, 그것을 구체화시켜야 한다. 영화 『인셉션』 역시 '꿈 속의 꿈'이라는 신선한 상상을 펼쳐 나간다. 꿈 속에 꿈이 들어가고, 꿈의 층위에 따라 시간차가 존재한다는 설정은 매우 정교하게 만들어진 상상이다. 이러한 상상력이 모든 콘텐츠의 시작이다.

2.
상상력의 정의

'상상력'은 '실제로 경험하지 않은 현상이나 사물에 대하여 마음속으로 그려보는 능력'이다. 상상은 이미지로 형상화할 수 있을 때 더욱 현실적이다. 따라서 상상력은 '이성을 감각적인 심상과 합체시키는 능력으로 이념화하고 통일화하려는 노력(Coleridge. S. T.)'이라고도 할 수 있다. 더 나은 상상을 위해서는 이성과 감각을 합치시켜야 한다는 뜻이다.

이 그림은 생텍쥐페리의 소설 『어린 왕자』에 등장하는 '코끼리를 삼킨 보아 뱀' 그림이다. 위쪽의 그림은 언뜻 보기에 모자처럼 보인다. 여기에서 조금만 상상력을 발휘해보면 이 모자가 어쩌면 코끼리를 삼킨 보아

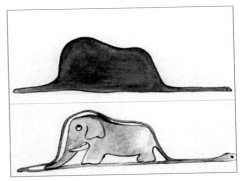

Antoine de Saint-Exupéry,
『The Little Prince』, 1943.

뱀을 나타내는 것이라고 상상해볼 수도 있다. 생텍쥐페리는 이 상상에서 한 걸음 더 나아가, '어른이 대충 그려 준 모자 그림을 보고 그것이 코끼리를 삼킨 보아 뱀이라고 상상하는 어린왕자'를 상상했다. 그 상상이 『어린왕자』라는 불후의 명작을 낳았다. 이처럼 상상력은 더 깊고, 더 다양하고, 더 풍부한 생각을 하게 해 주는 원동력이다.

3.
상상력은 과거에 어떤 의미가 있었을까?

선사시대의 상상력

선사시대 사람들에게 '겨울'이란, 눈보라가 치는 추운 들판에서 바들바들 떨었던 경험이나 먹을 것이 없는 황량한 이미지일 것이다. 선사시대에는 문자가 없었기 때문에 사람들은 이미지와 기억에 의지할 수밖에 없었다. 선사시대는 이미지와 기억의 시대라고 할 수 있다. 문자로 기록을 남길 수 없는 선사시대 사람들은 가상의 원인이 현실의 결과를 만든다고 믿었다. 사람들은 비가 억수같이 쏟아지는 것이 하늘의 구름신이 슬퍼서 눈물을 흘리는 것이라고 상상했다. 사람들은 구름신을 기쁘게 해 드리기 위해 모두 모여 춤을 추며 비가 멈추기를 소망했다. 한편, 가뭄이 드는 것은 구름신이 화가 났기 때문이라고 상상했기 때문에 사람들은 구름신을 감동시켜 눈물을 흘리게 만들기 위해 기우제를 지냈다. 상상의 원인이 현실의 결과를 만든다고 믿었던 선사시대에는 상상력이 뛰어난 사람이 가장 훌륭한 사람이었다. 상상력이 풍부한 사람은 왜 얼음이 어는지, 왜 지

진이 일어나는지 등의 세상사를 모두 설명할 수 있었다. 상상력이 풍부한 사람이 상상을 통해서 가상의 원인을 만들어내면 사람들은 그것을 믿고 따랐다.

선사시대 상상력의 대표적인 사례로 세계 곳곳에서 흔히 등장하는 풍요의 신 모형을 볼 수 있다. 사람이 음식을 많이 먹으면 뚱뚱해진다. 특히 여성은 아이를 임신하고 잉태하기 직전에 가장 풍성한 몸이 된다. 이 풍성한 모습이 바로 풍요의 신의 모습이다. 선사시대에는 풍요의 신의 모습처럼 뚱뚱한 여자가 존재했을 가능성은 매우 드물다. 그때는 무사히 출산해서 어른으로 성장할 가능성이 지금보다 낮았고, 식량도 충분하지 않았다. 그래서 선사시대 사람들은 음식을 마음껏 먹을 수 있기를, 아이를 무사히 낳을 수 있기를 기원했다. 이를 위해 풍요의 신 같은 형상을 만들어 놓고 소원을 빌었다. 이런 형상을 보면서 자신도 자식을 낳을 수 있고 풍요로워질 수 있다는 현실적인 꿈을 꾸기도 했다. 이런 상상력이 실제로 원하는 결과를 얻는 데에도 도움이 되었을 것이다.

중세시대의 상상력

지금으로부터 1000년 전인 중세시대는 신학적으로 엄격한 시대였지만, 상상력에는 자유를 부여했던 시기다. 중세시대만 하더라도 가상과 실재의 구분이 명확하지 않았기 때문에 사람들의 상상력은 매우 다채롭고 자유로웠다. 신학의 시대였기 때문에 종교적 힘과 기적이 실제로도 가능하다고 믿었기 때문이다. 게임이나 『반지의 제왕』 등 판타지 영화의 배경이

대부분 중세시대인 이유도 바로 이것 때문이다. 이 시대를 배경으로 하면 많은 소재와 에피소드를 상상해낼 수 있기 때문이다.

그런데 왜 요즘 사람들은 상상력이 풍부하지 않다고 할까? 왜 항상 어디선가 봤었던 스토리만 만들어질까? 이것은 현재 사람들만의 잘못만이라고는 보기 어렵다. 중세시대가 지나자 인간의 상상력이 줄어들기 시작했기 때문이다.

중세 말부터 회화의 묘사와 스타일이 현실적으로 변하기 시작했다. 문자는 고대에도 있었지만, 중세까지는 구술문화 시대의 시대에 가까웠다. 문자를 해독할 수 있는 사람이 전체의 3~4%밖에 되지 않았기 때문이다. 그러다가 중세 말기부터 문자가 대중화되면서 많은 사람들이 글을 읽을 수 있게 되었다. 그러자 점점 이성적이고 논리적인 문화가 만들어지기 시작했다. 사람들이 점점 상상과 현실을 명확하게 구분하기 시작한 것이다.

『반지의 제왕』, 2001, 뉴라인 시네마, 서울 제인츠 컴퍼니, 윙넛 필름스.

근대시대의 상상력

문자와 역사의 시대가 본격적으로 시작되면서 상상력의 힘이 약해졌다. 근대가 되면서 생각이나 현실을 문자와 숫자로 정확하게 기록하는 것이 중요해졌다. 사람들은 인문학자보다 과학자가 세상을 가장 정확히 설명할 수 있다고 생각하게 되었다. 근대 이전의 철학자들도 가설을 세워서 세계를 설명하려고 했으나, 그 가설이 과학적인 것은 아니었다. 근대적 인간은 과학적인 설명을 원했다. 세계를 설명하고 이해하기 위해서는 합리적이고 객관적인 근거가 필요해진 것이다.

근대로 들어서면서 상상력이 배제되기 시작했다. 근대인들은 상상력이 오류의 근원이라고 생각했다. 과학, 문자, 논리적 사고가 중요해지자 상상이 아닌 현실의 재현에 집중하게 되었다. 근대철학의 시작점이라고 불리는 데카르트는 이성의 이름으로 감각을 배제하고, 이성의 이름으로 정념을 정복하고, 이성의 이름으로 상상력을 추방해야 한다고 이야기했다. 상상의 시대가 끝나고 이성의 시대가 시작된 것이다.

이성과 과학이 중시되자 과거의 세계관은 판타지와 미신의 영역으로 격하되었다. 소설을 쓰더라도 현실에 있을 법한 내용을 써야 좋은 평가를 받을 수 있게 되었다. 하늘을 나는 용과 바다 속 고래의 사랑 이야기 같은 상상의 이야기는 문학에 등장하기 어려워졌다. 사람들은 그렇게 이성적인 존재가 되어갔다.

근대인들은 이성이 부족한 사람들이 상상과 현실을 구분하지 못한다고

생각했다. 아이가 밤에 칭얼대면 엄마들은 잠을 자지 않으면 달걀귀신이 와서 잡아간다고 겁을 주었다. 그 말을 들은 아이는 진짜 달걀귀신이 자신을 잡아갈까 봐 무서워하면서 말을 잘 듣곤 한다. 그런데 어느 순간 그 아이는 엄마가 자신을 잠재우기 위해 겁을 주는 것일 뿐, 달걀귀신 같은 것은 존재하지 않는다는 사실을 깨닫게 된다. 이처럼 근대인들은 현실을 깨달아야 똑똑해질 수 있다고 생각했다. 상상력의 오류에 빠지지 않기 위해서는 어떻게 해야 할까? 간단하다. 상상력을 배제하고 이성적 판단만을 신봉하면 된다. 이러한 근대적 사고방식이 지금까지 이어져 내려오고 있다.

우리나라 사람들은 초등학교, 중학교, 고등학교를 거치면서 근대적 사고가 올바르다고 배웠다. 따라서 사람들이 상상력이 부족한 것은 어쩌면 당연하다고 할 수도 있다. 사람들의 머릿속에 근대적 사고가 단단히 자리 잡고 있기 때문에 다채롭고 비현실적인 이미지를 만들어내기 어려운 것이다.

4.
기술적 상상력

21세기에는 구술문화가 다시 주목받고 있다. 현재 사람들은 책을 더 많이 읽을까. 영상을 더 많이 볼까? 신문의 기사를 더 많이 읽을까, 유튜브에 나오는 뉴스 해설을 더 많이 들을까? 결론부터 말하면 사람들은 영상에서 나오는 말, 즉 음성을 더 많이 듣고 있다. 구술문화 시대로 되돌아가고 있는 셈이다. 또한 이미지가 강조되면서 상상력의 중요성이 재조명되고 있다.

현대의 상상력은 중세 이전의 주술적 상상력이 아니다. 기술을 바탕으로 한 '기술적 상상력'이다. 영화 『인터스텔라』가 기술적 상상력의 대표적인 사례다. 인간이 살고 있는 태양계를 넘어 다른 태양계로 넘어가는 시대는 아직 오지도 않았고, 앞으로도 오지 않을지도 모른다. 인간이 블랙홀에 들어가 본 적도 없고, 블랙홀에 들어가면 시간을 초월할 수 있다는 것들도 모두 상상이다. 그 상상들은 지금까지 알려진 과학적 지식을 최대한 많이 반영한 상상들이다. 기술을 바탕으로 한 상상력, 이성을 전제로

한 상상력인 것이다.

지금 인류는 이미지와 영상의 시대인 포스트 문자시대로 들어서고 있다. 이미지의 중요성이 커질수록 상상력이 부활할 것이다. 그것은 과거의 황당한 상상력이 아닌, 기술과 이성과 과학을 무기로 하는 기술적 상상력이 될 것이다. 이러한 기술적 상상력이 중요시되는 시대가 다가오고 있다. 앞으로는 새로운 이미지를 창조할 수 있는 사람이 중요한 의

『인터스텔라』, 2014, 파라마운트 픽처스,
레전더리 픽처스.

사결정을 하는 핵심 인력이 될 것이다. 과거에는 이 세계를 이해하는 것에 집중했다면, 미래에는 지금까지 없었던 것을 창조해 나가는 시대가 될 것이다. 근대적 관념으로 제한해 왔던 상상력의 힘을 해방시키고 발현시켜야 하는 시대가 오고 있다. 그 중심에는 영상콘텐츠가 있을 것이다.

CONTENTS

CONTENTS

1.
콘텐츠에 대해 다시 생각하기

주제의식으로 들어가기에 앞서 콘텐츠에 대해 다시 생각해보려고 한다. 1960년대 우리나라 문학계에는 두 가지 주장이 있었다. 하나는 서정주 시인을 중심으로 한 '문학은 그 자체로 존재 가치가 있다.'라는 주장이었고, 하나는 김수영 시인을 중심으로 한 '문학에는 의도(목적의식)가 있어야 한다.'라는 주장이었다. 전자를 순수문학파, 후자를 참여문학파라고 한다. 두 주장 모두 나름의 근거와 논리가 있다. 그러나 이번에는 참여문학파의 관점에서 이야기해보려고 한다. 콘텐츠 자체의 미적 수준이 높은 것만으로는 충분하지 않다고 보는 관점이다.

2.
주제의식을 만드는 방법

주제의식은 콘텐츠를 창작하는 사람이 독자, 관객, 시청자에게 전달하고자 하는 핵심 내용이다. 주제의식을 가지고 사건이나 대상을 바라보려면 먼저 3가지의 생각을 할 수 있어야 한다. 바로 내가 누구인가(Who I am), 내가 어디에 살고 있는가(Where I live), 무엇을 할 것인가(What to do)이다.

『춘향전』이라는 영화 콘텐츠를 만든다고 생각해 보려고 한다. 첫 번째로 내가 누구인지를 알아야 한다. 나라는 존재에 대해 정리가 되어 있어야 하는 것이다. 내가 만드는 『춘향전』과 다른 친구가 만드는 『춘향전』은 다를 것이다. 그 차이는 그 사람이 어떤 사람인지에 따라 달려 있다.

두 번째로 내가 사는 세상이 어떤 곳인지에 대한 이해가 필요하다. 내가 남한에 살고 있는지, 북한에 살고 있는지, 아니면 미국에 살고 있는지에 따라 『춘향전』의 내용이 완전히 달라진다. 또한 내가 표현하려는 대상

의 시대적 배경을 알아야 한다. 『춘향전』을 만들려면 『춘향전』의 배경인 조선 후기에 대한 이해가 필요하다. 세 번째로 무엇을 할 것인지를 정확히 알아야 한다. 『춘향전』을 만들기로 했다면, 어떤 음악을 사용할지, 어떻게 내용을 구성할 것인지 등의 실천적인 문제를 생각해야 하는 것이다.

콘텐츠를 제작하기 전에 먼저 결정해야 하는 것이 있다. 바로 무엇을 말할 것인가(What to Say), 어떻게 말할 것인가(How to Say), 그리고 주제의식(message source)을 누가 말할 것인가이다. 첫 번째로 무엇을 말할 것인지(What to Say)를 결정해야 한다. 『춘향전』의 내용을 처음부터 끝까지 다 말할 것인지, 춘향의 내적 갈등만을 이야기할 것인지, 춘향의 사랑 이야기만 이야기할 것인지를 정해야 한다. 이것이 그 콘텐츠의 주제의식이 된다. 주제의식은 콘텐츠를 만든 사람이 독자, 관객, 시청자에게 전달하고자 하는 핵심 내용이다.

음식을 만드는 영상을 제작한다면, 우선 어떤 영상을 만들지를 정해야한다. 그저 음식 만드는 것을 보여주겠다고만 생각해서는 안 된다. '아직도 많은 사람들이 경제적인 어려움 때문에 라면을 먹는 경우가 많다. 그러니까 나는 다른 비싼 음식이 아니라, 라면을 더 건강하고 맛있게 먹는 방법을 알려주는 영상을 만들겠다.'라는 생각이 필요하다. 이것이 바로 주제의식이다. 이처럼 명확한 주제의식을 가지고 만든 콘텐츠는 정보적 가치를 갖는다. 라면을 더 건강하고 맛있게 만드는 방법을 알려준다는 정보를 담고 있기 때문이다. 또한, 심리적 가치도 줄 수 있다. 많은 돈을 쓰지 않아도 건강하게 살 수 있다는 자신감을 주기 때문이다. 주제의식을 관객들에게 전달한다는 것은 바로 이런 것이다.

두 번째로 그 주제의식을 어떻게 말할 것인지(How to Say)를 정해야 한다. 콘텐츠는 자신의 주제의식을 다른 사람에게 전달하는 것이기 때문에 사람과 사람 사이의 소통이라고도 할 수 있다. 그래서 그 주제의식을 어떻게 표현할지에 대해 반드시 고민해야 한다. 주제의식을 그림으로 표현할지, 음악으로 표현할지, 영상으로 표현할지를 결정해야 한다. 그리고 어떤 재료로 어떻게 편집하여 표현할 것인지도 정해야 한다. 음악콘텐츠의 경우, 악보만을 보고 그 음악에 감동하는 사람은 악보를 읽고 음악을 머릿속으로 떠올릴 줄 아는 소수의 사람일 것이다. 하지만 누군가가 그 악보를 보고 연주해서 음악을 들려준다면 어떨까? 좀 더 많은 사람들이 그 음악을 즐길 수 있을 것이다. 그 음악을 연주하는 영상을 찍어서 연주자의 표정까지 보여준다면 감동이 더 커질 것이다. 이처럼 콘텐츠는 소통의 문제다. 자신의 주제의식을 어떻게 하면 다른 사람들에게 효과적으로 전달될 수 있을지에 대해 고민해야 한다.

이러한 주제의식을 효과적으로, 심미적으로 표현하기 위해서는 '크리에이티비티(Creativity)', 즉 창조성이 필수적이다. 창조성은 상상력에서 나온다. 얼마나 질 좋은 콘텐츠를 만드는가는 주제의식을 얼마나 창조적으로 표현했는지에 달려 있다. 창조적인 표현은 여러 개의 이질적인 요소들이 서로 부딪히면서 만들어진다. 이처럼 콘텐츠를 만들 때 사람들에게 주제의식을 어떻게 하면 효과적으로 전달해 줄 것인지에 대해 창조적으로 생각해야 한다.

종이에 '라면을 맛있게 먹는 법'이라는 글자를 써서 인터넷에 올릴 수도 있다. 그런데 이렇게만 하면 사람들이 보지 않을 것이다. 사람들이 많이

보게 만들기 위해서는 영상으로 만드는 것이 더 효과적일 것이다. 건강에 좋은 라면을 만드는 과정과 맛있게 먹는 얼굴을 영상으로 찍어서 보여주면 더 많은 사람들에게 메시지를 전달할 수 있다.

이런 주제의식을 어떻게 하면 독창적이고 창조적으로 표현할 수 있을까? 우선, 차별화해야 한다. '라면을 맛있고 건강하게 끓이는 법'을 알려주는 영상이 이미 많다면, 그 영상의 형식을 그대로 따르는 것은 곤란하다. 형식이나 내용 측면에서 차별화된 영상을 만들 수 있어야 한다. 그러려면 특별해져야 한다. 그러면 어떻게 해야 특별해질 수 있을까? 조금 극단적이지만, 라면을 먹는 사람이 대통령이라면 특별해질 수 있다. 이처럼 라면을 먹는 사람이 예상치 못했던 사람이라는 설정을 하는 등 그전까지 찾아보기 어려웠던 요소들을 넣으면 특별해질 수 있을 것이다.

한 단계 더 나아가 콘텐츠의 타깃과 전략을 차별화함으로써 독창적인 영상을 만들 수 있다. 특정 대학교 1학년 학생들에게 라면을 건강하고 맛있게 만드는 법을 전달하는 영상이라면 좀 더 독창적으로 만들 수 있다는 말이다. 대통령을 섭외하기는 어렵지만, 그 학교의 교수는 훨씬 쉽게 섭외할 수 있다. 이처럼 타깃과 전략이 더 구체화된다면 더 좋은 창조성이 나올 수 있다.

세 번째로 주제의식을 누가 말할 것인지를 정해야 한다. 춘향의 입을 통해 이야기할 것인지, 이몽룡의 관점에서 이야기할 것인지, 방자의 관점에서 이야기할 것인지를 정해야 한다. 지금까지 주제의식에 대해 알아보았다. 모든 콘텐츠가 주제의식을 가져야 하고, 그 주제의식이 담긴 메시

지를 만들어야 한다. 그 메시지에 따라 재미와 감동을 넣어서 차별화하고, 독창적인 내용과 형식, 방식으로 전달해야 한다.

3장

스토리텔링
이야기꾼이 세상을 바꾼다

CONTENTS

CONTENTS

1.
디지털 스토리텔링이란?

누구나 어린 시절에 『금도끼 은도끼』라는 동화를 읽어본 적이 있을 것이다. 마음씨 착한 나무꾼이 나무를 하러 갔다가 실수로 도끼를 물에 빠뜨린다. 그러자 산신령이 나타나서 금도끼와 은도끼를 보여주면서 나무꾼에게 이것이 너의 도끼냐고 묻는다. 하지만 나무꾼은 솔직하게 아니라고 대답한다. 그러자 산신령은 거짓말을 하지 않은 나무꾼에게 나무꾼의 도끼는 물론, 금도끼와 은도끼까지 선물한다. 이처럼 그림책에 쓰여 있는 이야기는 '스토리(story)'다. 스토리는 학문적 용어로 '내러티브(narrative)'라고도 한다. 내러티브는 인과관계로 엮어진 실제 혹은 허구적 사건들의 연결을 뜻한다.

할머니가 아이들에게 이 『금도끼 은도끼』 스토리를 들려줄 때, 아이들이 집중하는 것 같으면 상상력을 곁들여 초콜릿 도끼를 넣기도 한다. 반대로 아이들이 지루해하거나 잠에 들 것 같으면 빠르게 마무리 짓기도 한다. 이처럼 할머니는 아이들의 표정이나 태도를 고려해서 스토리의 내

용과 방식을 자유롭게 바꿀 수 있다. 이처럼 스토리를 말하는 사람과 스토리를 듣고 상상력을 발휘하는 사람 사이의 인터렉티브한 과정을 '스토리텔링(storytelling)'이라고 한다. 이때 할머니의 목소리와 표정, 동작을 멀티미디어 작업으로 전환시키고 영상미와 음악을 덧붙이면 아이들에게 더 풍부한 정서적 경험을 제공할 수 있다. 이를 '디지털 스토리텔링(digital storytelling)'이라고 한다. 디지털 스토리텔링은 '어떤 이야기를 디지털 영상, 텍스트, 음성, 사운드, 비디오, 애니메이션 등의 매체를 통해 서로 공유하는 과정(T. L. Floyd)'을 뜻한다.

스토리텔링을 시간의 배열에 따라 분류하면, 크게 선형적 스토리텔링과 비선형적 스토리텔링으로 나눌 수 있다. 우선 선형적 스토리텔링이란, 시간적 순서에 따라 이루어지는 선형적 구조를 가진 스토리텔링을 뜻한다. 선형적 스토리텔링 구조는 '서론-본론-결론'이나 '기승전결' 구조가 대표적이다. 『홍길동전』 이야기를 선형적 구조에 따라 전달한다면, 홍길동의 인생 이야기를 쭉 풀어나가면 된다. 홍길동은 조선에서 서자로 태어나서 차별과 설움을 겪고, 집을 떠나게 된다. 홍길동은 방황하면서 자신을 멸시하거나 인정해주지 않는 사람, 서자라고 차별하는 사람, 서민들의 삶을 파괴하는 탐관오리 같은 악인들과 대립한다. 그 후 무예를 닦고 뜻이 맞는 사람들과 함께 활빈당을 구축하여 탐관오리를 물리치고 승리한다. 그리고 탐관오리에게서 빼앗은 재물을 가난한 사람들에게 나눠준다. 그리고 자신이 꿈꾸는 세상, 모든 사람들이 평등하고 행복하게 살 수 있는 나라를 세우기 위해 새로운 지역으로 떠난다. 그곳에서 홍길동은 나라를 세우고 영웅이 된다. 이처럼 홍길동의 일생을 시간 순서에 따라 기승전결의 틀로 이야기하는 것이 바로 선형적 스토리텔링이다.

비선형적 스토리텔링은 스토리의 내용이 여러 갈래로 나누어 분기를 이루는 구조를 지닌다. 비선형 구조는 초기 인터렉티브 콘텐츠에서 시작된 모델이며, 이를 응용한 다양한 스토리텔링 구조가 지금도 사용되고 있다. 비선형적 스토리텔링의 대표적인 사례는 온라인 게임이다. 게임 속에서 비행기를 타고 가다가 땅에 착륙한 다음 헛간으로 갈 수도 있고, 넓은 초원으로 갈 수도 있고, 무너진 건물로 갈 수도 있다. 이처럼 이미 만들어진 게임의 세계관 속에서 유저는 여러 가지 선택을 할 수 있다. 그리고 그 선택에 따라 각기 다른 결말이 만들어진다.

이런 분기 구조가 너무 많아지면 너무 많은 선택지와 분기점, 결과를 만들어야 한다는 단점이 있다. 단순한 캐주얼 게임의 경우에는 상관없다. 처음부터 끝까지 똑같은 도로에서 달리도록 설정하면 된다. 하지만 숨은 도로를 추가하거나 각종 아이템들을 많이 넣으면 이야기가 달라진다. 플레이어가 방향전환을 하거나 아이템을 얻을 때마다 여러 가지 상황이 발생하기 때문이다. 이렇게 되면 결국 게임의 규모가 훨씬 더 커지게 된다. 게임 규모가 커지면 제작기간과 제작예산도 증가한다.

인력과 예산이 제한된 인디게임 개발자는 단순한 게임밖엔 만들지 못한다. 하지만 수천 명이 함께 만들면 더 큰 이야기구조를 가진 게임을 만들 수 있다. 다양한 루트와 스테이지, 아이템이 있으므로 플레이어들도 더 큰 재미를 느낄 수 있을 것이다. 이처럼 앞으로의 콘텐츠를 만들 때는 개인 작업보다 대규모 집단 작업이 될 가능성이 높다.

할머니가 나무꾼 이야기를 해 주겠다며 『금도끼 은도끼』로 시작했는

데, 아이들이 이미 그 스토리를 다 알고 있다면 할머니는 갑자기 이야기를 『선녀와 나무꾼』으로 바꿔버릴 수 있다. 그런데 아이들이 그 이야기를 하는 중간에 또 자신들이 알고 있던 내용과 똑같다고 하면, 할머니는 선녀와 나무꾼이 행복하게 살았는데 그 나무꾼의 첫째 아이의 이름이 놀부이고, 둘째는 흥부라고 바꿀 수 있다. 『금도끼 은도끼』로 시작해서 『선녀와 나무꾼』을 거쳐 『흥부와 놀부』로 끝나는 비선형구조 스토리텔링인 셈이다.

『성경』의 선악과 이야기를 들어본 적이 있을 것이다. 신이 천지를 창조한 뒤에 아담과 이브를 만들고, 선악과를 먹지 말라고 명령한다. 하지만 뱀이 이브를 유혹하여 이브는 결국 선악과를 먹는다. 아담과 이브는 신의 심판을 받고 에덴동산에서 쫓겨난다. 이런 것이 선형적 스토리텔링이다. 이것을 비선형적 스토리텔링으로 바꾸면 어떻게 될까? 보통 선악과는 사과로 묘사되곤 한다. 만약 선악과가 사과가 아닌 오렌지이거나, 포도이거나, 배이거나, 수박이고, 과일에 따라 다른 이야기가 전개된다면 어떨까? 선악과가 오렌지라면, 이브는 그 오렌지를 먹고 너무 맛있어서 아담을 떠나 오렌지 농장을 만들 수도 있다. 선악과가 포도라면, 이브가 그 포도를 먹고 남은 것으로 포도주를 만들 수도 있다.

이처럼 각기 다른 이야기를 구성하고, 각각의 가능성을 전부 열어 놓은 게임을 만들면 어떨까? 플레이어는 이브가 되어서 5가지 선악과 중 하나를 선택할 것이다. 어느 과일을 선택하느냐에 따라 각기 다른 이야기가 전개될 것이다. 플레이어는 자신의 기호나 느낌에 따라 포도를 선택할 수도 있고 오렌지를 선택할 수도 있다. 이것이 바로 비선형 구조의 인터렉티브 스토리텔링이다.

선형적 구조의 대표적인 사례는 소설이고, 비선형적 구조의 대표적인 사례는 게임이다. 그 두 가지를 'A가 B를 만든다(A makes B)'는 구조를 통해 비교해보려고 한다. '톨스토이가 소설『전쟁과 평화』를 만들었다.'에서 가장 중요한 것은 톨스토이(A)다. 인쇄매체의 시대에서 가장 중요한 사람은 작품을 만드는 주체, 즉 작가였다. 한편, 이것을 영상에 적용해 보면 '한 유튜버가 동영상을 만들었다.'가 될 것이다. 여기에서 가장 중요한 것은 동영상(B)이다. 재미있는 영상이라면, 누가 만들었는지보다 영상 자체에 더 집중하게 되기 때문이다. 따라서 영상시대에서 제일 중요한 것은 영상이다.

그런데 디지털 시대의 인터렉티브 비선형 구조에서는 '만들다(make)'가 제일 중요하다. 게임에서는 우리의 선택에 의해 이야기의 내용과 구조가 바뀌기 때문이다. 게임을 하고 있는데 어머니가 '야, 이제 게임 그만하고 밥 먹으러 와!'라고 하면, 게임을 순간적으로 멈추게 된다. 이때 조작을 잘못하거나 반응이 느리면 게임 속 캐릭터가 죽거나 게임이 끝날 수도 있다. 이처럼 비선형 구조에서는 현재의 상황 자체가 매우 중요하다. 이처럼 단방향성인 선형적 구조와 인터렉티브한 비선형 구조는 완전히 다른 특성을 가지고 있다.

디지털 스토리텔링의 가장 큰 특징은 '상호작용성(interactivity)'이다. 디지털 스토리텔링이라고 해서 사용자가 완전히 새로운 이야기를 혼자서 만들어내는 것은 아니다. 사용자는 미리 만들어진 5개의 선택지 중에서 하나를 선택하는 것이다. 그러나 사용자는 주어진 이야기의 구조를 선형적 스토리텔링처럼 받아들이지 않는다. 사용자가 스토리를 읽거나 보는

것이 아니라 사이버 세상 속에서 스토리를 선택, 조작, 편집하여 스스로 만들어가는 것이다. 사용자는 다른 사용자들과 의사소통하며 새로운 스토리를 만들어가기도 한다. 이런 상호작용성이 디지털 스토리텔링의 가장 큰 특징이다.

디지털 스토리텔링이 아닌 전통적 이야기에서도 상호작용성이 나타나기도 한다. 이야기가 쭉 진행되다가 중간에 별다른 설명 없이 '그 후 20년 뒤'라고 넘어가는 경우, 독자나 관객이 스스로의 상상력을 동원해서 이야기를 연결시켜야 한다. 물론 전통적인 이야기에서 독자에게 생각할 수 있는 여지를 주는 것과, 디지털 스토리텔링에서 주어진 세계관 속에서 스스로 선택하게 하는 것은 완전히 다른 것이다.

선형적 스토리텔링의 사례인 전통적인 서사와 디지털 비선형적 스토리텔링의 사례인 컴퓨터 게임을 비교해보려고 한다. 첫째, 사건 발생 시점이 다르다. 전통적인 서사는 사건의 발생 시점이 과거이다. 어떤 소설에서 3571년 11월 5일을 시간적 배경으로 하고 있다고 해 보자. 이것은 머나먼 미래의 이야기이지만, 소설 속의 사건은 이미 발생한 상태인 것이다. 반면, 컴퓨터 게임은 사건의 발생 시점이 현재다. 게임의 배경이 1,000년 전의 중세이든, 1,000년 후의 미래이든 상관없다. 게임 플레이와 사건이 발생하는 것은 바로 지금이다. 이처럼 전통적인 서사는 사건 발생 시간과 서술 시간이 분리되어 있고, 컴퓨터 게임은 동일하다.

둘째, 시퀀스의 특징이 다르다. 전통적인 서사는 시퀀스가 고정되어 있다. 신이 아담과 이브를 창조하고 선악과를 먹지 말라고 명령을 내리는

것도, 이브가 선악과를 먹고 신의 심판을 받는 것도 변하지 않는다. 이와 달리 컴퓨터 게임은 시퀀스가 유동적이다. 게임에서는 헛간에 갈 때 일어나는 일과 초원에 갈 때 일어나는 일이 다르다. 게임을 하고 있는 상황 자체도 유동적으로 바뀐다. 지금 플레이하고 있는 게임이 중간에 게임 오버가 될지, 아니면 목적지에 도착해서 공주를 구출해 내고 엔딩을 볼 수 있을지도 알 수 없다.

셋째, 서술의 속도가 다르다. 전통적인 서사는 서술 속도가 변화 가능하다. 전통적인 서사는 한순간에 모든 것들이 바뀔 수 있다. '그 후로 1,000년이 지나갔다'는 문장 하나로 1,000년이 흘러갈 수 있다. 그러나 컴퓨터 게임은 이것이 불가능하다. 컴퓨터 게임은 서술 속도가 고정되어 있기 때문이다. 플레이어는 비행기를 탈 수도 있고, 배를 탈 수도 있고, 오토바이를 탈 수도 있다. 하지만 어떤 공간을 지나가기 위한 과정과 시간은 어떤 식으로든 소요된다.

넷째, 주요 담화 유형이 다르다. 전통적인 서사에서는 서술이 중심이 된다. 중세 시대가 배경이라면, 독자는 서술을 읽고 성벽의 모양을 떠올릴 수 있다. 그에 반해 컴퓨터 게임에서는 묘사가 중심이 된다. 게임에서는 성벽의 그래픽 이미지를 보고 성벽의 모양을 바로 알 수 있다. 그래서 미래에는 점점 서술보다 묘사가 중요해질 것이다. 앞으로는 디지털 이미지 툴과 멀티미디어 툴을 활용해서 묘사를 하는 능력이 지금보다 훨씬 더 중요해질 것이다. 더 나아가 미래의 디지털 스토리텔링에서도 중요하게 여겨질 것이다.

2.
영상으로 이야기하기

영상 스토리텔링이 매력적인 이유는 컬러, 빛, 음향, 음악, 내레이션, 대사, 인물 형태나 외모, 의상, 동작, 리듬 등 영상으로 담을 수 있는 다양한 수단으로 내용을 전달할 수 있기 때문이다. 똑같은 대사를 할 때도 그 사람의 얼굴을 클로즈업 했을 때와 안 했을 때 관객들에게 주는 느낌이 다르다. 영상을 만드는 것이 어려운 이유는 이야기의 영역과 이미지의 영역을 동시에 합성시키기 때문이다. 같은 이야기라도 슈퍼스타가 한다면 메시지의 전달력이 커질 것이다. 그 이야기에 맞는 배경음악과 효과음이 있다면 관객들이 훨씬 쉽게 몰입할 수 있을 것이다.

그런데 이러한 영상 스토리텔링의 매력요소는 큰 단점이 될 수 있다. 아무리 좋은 이야기라고 해도, 이야기를 전달하는 사람이 매력적이지 않으면 그 콘텐츠의 힘이 줄어들 수 있기 때문이다. 그리고 잡음이 들리는 등의 복잡한 상황에서는 메시지가 제대로 전달되지 않을 수도 있다. 이처럼 영상콘텐츠를 만들 때는 고려해야 할 부분이 매우 많다.

문제는 사람들이 이런 것들을 제대로 훈련받지 않는다는 것이다. 누구나 자신만의 이야기를 가지고 있다. 그리고 그 이야기를 영상으로 풀어내고 싶어 한다. 그런데 이때 어떻게 해야 하는지 모르는 경우가 많다. 좋다고 생각하는 작품을 무작정 따라해 보기도 한다. 돈을 많이 번 유튜버가 하는 막말을 흉내 내기도 하고, 다른 먹방 유튜버보다 무작정 더 많이 먹으려고 애쓰기도 한다. 그러나 이러한 때라하기 전략은 성공하기도 어렵고, 콘텐츠 다양성 부족이라는 문제를 일으킬 수도 있다.

　아무리 슈퍼스타라고 해도, 처음부터 끝까지 정면을 보는 컷만 나온다면 재미있을 리가 없다. 반대로 무명배우일지라도 그가 가장 멋지게 보이는 구도와 조명 속에서 개성적으로 연기한다면 재미있게 볼 수 있을 것이다. 극단적인 경우에는 아예 얼굴이 나오지 않게 찍을 수도 있다. 이처럼 카메라의 각도, 앵글, 편집, 음악 등에 따라 느낌이 완전히 달라진다. 영상 스토리텔링의 구조와 문법을 알아야 자신만의 느낌이 살아나는 영상을 만들 수 있다.

4장

콘텐츠는
이렇게 변해간다

CONTENTS

1.
4차 산업혁명과 콘텐츠는 어떤 관계인가?

4차 산업혁명이 중요하다고는 하는데, 인공지능, 빅데이터, 사물인터넷 등이 무슨 말인지 크게 와 닿는 사람은 매우 소수일 것이다. 이런 기술들이 발전할수록 콘텐츠의 중요성은 줄어드는 것 아닐까? 기술이 최고의 위치에 올라가는 것이 아닐까?

4차 산업혁명 담론이 본격적으로 제기된 2017년 무렵에는 우리나라가 4차 산업혁명에 대해 매우 뒤떨어져 있다는 분석이 많았다. 당시 전 세계의 리더들이 4차 산업혁명에 대해 이야기하기 시작했는데, 우리나라가 제대로 대응하지 못하고 있는 것 아닐까? 우리나라는 원천기술이 없어서 큰일 아닌가? 등의 말들이 나오고 있었다. 4차 산업혁명은 기술혁신을 의미하는데, 대체 콘텐츠와 무슨 관련이 있다는 것일까?

우선 4차 산업혁명의 개념을 잠깐 보려고 한다. 1차 산업혁명은 18세기에 증기기관을 중심으로 시작되었다. 2차 산업혁명은 1800년대 후반부터

1900년대 초반까지 포드 시스템과 전기가 실용화되어 대량생산이 가능해진 것을 의미한다. 3차 산업혁명은 컴퓨터와 인터넷을 기반으로 하는 정보와 혁명을 의미한다. 그렇다면, 4차 산업혁명은 무엇일까? 2016년 다보스 포럼에 따르면, 지능과 정보가 합쳐져서 모든 것이 연결되고 지능적인 사회로 전환되는 질적인 변화가 일어나는 상태가 4차 산업혁명이다. 이때 콘텐츠는 무슨 역할을 할까?

2016년, 인공지능 알파고와 이세돌 구단이 바둑 시합을 벌였다. 1980~90년대까지만 해도 컴퓨터가 바둑을 둔다는 것은 상상도 할 수 없었는데, 몇 십 년 만에 인공지능을 탑재한 컴퓨터가 바둑을 두는 세상이 되었다. 알파고가 얼마나 뛰어난 인공지능인지를 보여주기 위해서는 수학 문제를 풀거나, 화학이나 경제학 문제를 푸는 시합을 할 수도 있었지만, 그렇게 하지 않았다. 알파고의 능력을 왜 하필 바둑을 통해서 보여주려고 했을까? 그 이유는 인공지능의 우수성을 가장 효과적으로 알릴 수 있는 도구가 바로 '게임'이라고 생각했기 때문이다. 게임을 통해서 전 세계인의 관심을 끌어냈다고 해도 과언이 아닌 셈이다. 이처럼 게임을 활용해서 4차 산업혁명의 핵심인 AI를 홍보하려고 했다는 점에서 게임이 얼마나 사람들의 관심을 끌 수 있는 도구인지를 확인할 수 있다.

알파고가 바둑을 배우기 위해서는 지금까지 몇 십 년 동안 바둑기사들이 두었던 기보를 공부해야 했다. 중요한 것은 바둑의 기보에는 저작권이 없다는 것이다. 만약 기보가 저작권이 있었다면, 알파고는 몇 십 년 동안 전 세계의 바둑 프로 기사들이 둔 기보를 모두 공부하기는 어려웠을 것이다. 기보를 사용하기 위해 수많은 바둑기사들에게 허락을 받고 저작권료

를 지불하는 절차를 거쳐야 하기 때문이다. 바둑은 저작권 걱정이 없는 게임이었던 것이다.

그렇다면, 4차 산업혁명과 콘텐츠는 어떤 관계가 있을까? 지금까지 산업혁명이 콘텐츠를 위해 일어난 적은 없었다. 콘텐츠는 1, 2, 3, 4차 산업혁명 때마다 많은 변화를 겪었다. 1차 산업혁명이 일어났을 당시에는 소설, 시 등의 콘텐츠가 있었다. 그러다가 2차 산업혁명과 함께 현재 보통 대중문화 산업이라고 하는 영화나 애니메이션 등의 콘텐츠들이 급속히 발전되기 시작했다. 특히 전기를 통한 대량생산이 시작되었기 때문에 영화라는 새로운 콘텐츠산업이 시작될 수 있었다. 3차 산업혁명이 일어난 후에는 콘텐츠들이 네트워크를 타고 움직이기 시작했다.

이제 4차 산업혁명 시대가 되었다. 이제 새로운 기술들을 어떻게 활용할 것인지가 중요해졌다. 이제는 기술들을 콘텐츠에 활용하는 방법을 고민해야 한다. 콘텐츠 분야만 놓고 보면, 우리나라의 AI기술이나 사물인터넷 기술이 뒤처져 있다고 해서 걱정할 필요가 없다. 콘텐츠는 항상 시대의 흐름에 맞춰 변화하고 적응해 왔다. 2차 산업혁명 때는 전기를 이용한 대량생산이 가능해졌지만, 영화를 만들기 위해 전기를 만든 것은 아니었다. 3차 산업혁명 역시 콘텐츠의 유통이나 확산을 위한 것은 아니었다. 4차 산업혁명 시대 역시 마찬가지다. 새로운 기술들이 콘텐츠를 위해 만들어진 것은 아니지만, 콘텐츠는 그 기술들을 활용하여 새롭게 발전할 것이다.

이처럼 콘텐츠는 기술보다 활용이 더 중요하다. 컴퓨터가 그 대표적인

사례다. 컴퓨터는 우리나라에서 개발되지 않았다. 컴퓨터를 가장 처음 만든 곳은 1940년대의 미국과 영국이었다. 그러나 지금 전 세계에서 인터넷 인프라가 가장 잘 깔린 나라, 인터넷을 가장 잘 활용하는 나라 중 한군데는 바로 우리나라이다. 기술은 다른 곳에서 만들어졌지만, 활용을 잘 한 것이다. 이런 기술들을 콘텐츠에 적용하고 활용하는 방법을 생각해내는 것이 더 중요하다.

4차 산업혁명의 새로운 현상들을 이야기할 때 보통 디지털 경제와 한계비용 제로 경제, 플랫폼 경제, 공유 경제, 프리랜서 경제 등을 말한다. 콘텐츠 분야에서는 이런 것들이 이미 이루어지고 있고, 더욱 활성화되고 있다. 4차 산업혁명이라는 새로운 시대가 왔을 때, 콘텐츠산업이 시대에 빠르게 적응할 수 있다는 뜻이다.

첫째, 4차 산업혁명 시대는 디지털경제와 한계비용 제로의 경제가 될 것이다. 콘텐츠 분야에서는 이미 2000년대부터 이미 한계비용 제로의 경제가 일어나고 있었다. 한계비용 제로의 경제란 무엇일까? 만약 핸드폰 1개를 만들 때 1억 원이 든다면, 핸드폰 100개를 만들 때는 한 개만 만들 때보다 돈이 적게 들어간다. 핸드폰을 더 많이 만들 때마다 비용이 점점 줄어들지만, 그렇다고 제로가 되지는 않는다. 한계비용이 계속 들어가기 때문이다. 하지만 콘텐츠는 한계비용이 거의 없다. 웹툰을 한 번 만들고 나면, 천만 명이 보더라도 추가 비용이 들어가지 않는다. 콘텐츠산업은 저작권산업이기 때문에 한계비용 제로의 경제가 거의 이루어지고 있다고 볼 수 있다.

둘째, 4차 산업혁명 시대에는 플랫폼 경제 시대가 될 것이다. 콘텐츠산업에서 플랫폼이 중요하다는 사실은 이미 잘 알려져 있다. 모바일 게임이 그 대표적인 사례이다. 과거에는 모바일 게임을 국가마다 다르게 만들어서 수출했다. 「애니팡」이라는 게임을 만들었다면, 수출국의 통신회사와 사전에 조율해서 그 나라의 핸드폰에 맞게 커스터마이징해야만 했다. 지금은 그렇지 않다. 모바일 게임을 앱스토어라는 플랫폼에 올리면, 사람들은 모바일 앱스토어에서 게임을 다운받기만 하면 된다. 게임회사는 안드로이드 앱스토어인지, 애플 앱스토어인지 등의 플랫폼만 신경 쓰면 된다. 이처럼 콘텐츠산업에서는 이미 플랫폼 경제가 이루어지고 있다.

셋째, 4차 산업혁명 시대는 공유 경제 시대가 될 것이다. 콘텐츠산업에서는 이미 공유경제를 실천하고 있다. 콘텐츠는 공유저작물이기 때문이다. 마지막으로, 4차 산업혁명 시대는 프리랜서의 경제가 될 것이다. 앞으로 사람들은 정규직보다 프리랜서로 활동하는 비중이 더 커질 것이다. 그런데 콘텐츠분야는 이미 비정규직이 매우 많다. 특정 프로젝트를 위해서 일시적으로 채용된 다음, 프로젝트가 끝난 뒤에 해산하는 것이 아주 자연스러운 곳이 바로 콘텐츠 업계이다. 이것이 현재 콘텐츠 업계의 사람들에게 무조건 좋은 일이라고만은 볼 수 없지만, 현재 콘텐츠산업은 많은 부분 프리랜서의 경제가 이루어지고 있다.

2.
변화의 토대
융합

'컨버전스(convergence)'는 우리나라 말로 '융합'을 의미한다. 융합이란, '다른 종류의 것이 녹아서 서로 구별이 없게 하나로 합하여지거나 그렇게 만듦. 또는 그런 일'이다. 1과 1을 더해서 2가 되는 것은 융합이 아니다. 설탕에 이스트를 넣으면 달고나가 되는 것처럼, 서로 다른 두 개가 합쳐져서 완전히 새로운 것이 되는 것이 융합이다.

컬덕트

'컬덕트(culduct)'는 컨버전스의 대표적인 사례로, culture(문화)와 product(생산품)을 합친 단어이다. 우리나라 화장품 브랜드 '설화수'가 대표적인 컬덕트이다. 사실 20여 년 전만 해도 고급 화장품들은 대부분 외국 브랜드였다. 한국 화장품은 가격이 저렴하지만 퀄리티가 떨어진다는

인식이 있었기 때문이다. 시간이 흐르면서 우리나라 화장품의 퀄리티도 좋아졌지만, 과거의 이미지 때문에 프랑스, 영국, 일본의 화장품보다 못한 제품으로 취급되었다.

10여 년 전, 우리나라 화장품 회사 아모레퍼시픽에서 '설화수'라는 브랜드를 만들었다. 그전까지는 우리나라 브랜드들은 주로 외래어로 된 이름을 사용했지만, 아모레퍼시픽은 한글명을 사용했다. 거기에 화장품 병의 디자인이나 컬러 등 모든 것을 한국 전통 디자인으로 바꾸었다. 화장품과 전통문화를 융합시킨 셈이다. 그 후 설화수는 화장품 매출 1위에 올랐다. 화장품이 아닌 콘텐츠 쪽에는 어떤 컬덕트가 있을까?

콘텐츠 분야의 컬덕트에는 교육(education)과 오락(entertainment)이 합쳐진 '에듀테인먼트(edutainment)'가 있다. 이 에듀테인먼트의 대표적인 사례는 캐릭터와 게임을 활용한 학습만화인 『마법천자문』이다. 『마법천자문』 이전에는 만화책으로 공부한다는 개념이 흔하지 않았다. 『원피스』나 『슬램덩크』를 보는 것은 공부가 아닌 휴식이나 놀이처럼 여겨졌다. 『먼 나라 이웃나라』 등의 만화가 있었지만 학습서라기보다는 교양서에 가까웠다. 하지만 『마법천자문』을 읽으면 자연스럽게 한자 학습이 이루어졌다. 또한, 『마법천자문』은 우리나라에서 가장 많이 판매된 책이기도 하다. 『마법천자문』은 만화라는 장르에 교육을 융합함으로써 콘텐츠의 새로운 지평을 열었다고 할 수 있다.

디지털 컨버전스

융합의 두 번째 내용은 '디지털 컨버전스'이다. 과거에는 자동차에 내비게이션을 따로 구입해서 붙여야 했고, DMB 역시 마찬가지였다. 이런 것들이 점점 하나의 핸드폰 안으로 들어오기 시작한 것이 바로 2009년이었다. 2009년 이전에는 DMB를 보는 디바이스, 디지털 카메라, MP3가 각각 따로 있었다. 이런 것들의 하나의 스마트폰에 전부 탑재되기 시작했다. 하나의 기기에 여러 기능이 융합되는 디지털 컨버전스가 가속화되기 시작한 것이다.

스티브 잡스가 아이폰을 만든 덕분에 애플이 세계 최고의 기업이 되었다는 이야기를 들어 보았을 것이다. 애플은 1970년대 말 스티브 잡스가 창립한 컴퓨터 회사에서 시작되었다. 애플에서 사장이 된 스티브 잡스는 MP3 플레이어인 아이팟(iPod)과 온라인 음원을 융합한 '아이튠즈(iTunes)'라는 음원관리 서비스를 시작했다. 아이튠즈는 불법 다운로드가 되지 않고 저작권 문제가 해결된 음악만 들을 수 있는 음원 플랫폼이다. 동시에 스티브 잡스는 아이튠즈를 통해서만 음악을 들을 수 있는 기기인 아이팟을 만들었다. IT와 콘텐츠가 결합되기 시작한 것이다. 이제까지는 불법 다운된 음원을 잘 들고 다녔는데, 왜 군이 아이튠즈에서 돈을 주고 다운받아야 하느냐고 물을 수도 있다. 만약 방탄소년단의 신곡을 아이팟으로만 들을 수 있다면, 어떤 것을 살까? 방탄소년단의 팬이라면 이 기계를 꼭 사고 싶을 것이다. 스티브 잡스는 망해가던 애플을 되살렸다.

애플의 핵심은 콘텐츠와 IT의 결합이었다. 과거엔 핸드폰의 성능이 중

요했다. 화질이 더 좋거나, 음질이 더 좋거나, 더 빠르고 부드럽게 작동해야 했다. 그에 따라 판매량에 많은 차이가 발생했다. 하지만 요즘에는 핸드폰의 성능은 큰 차이가 없다. 이제는 핸드폰의 성능이 아니라 볼 만한 콘텐츠가 부족하다는 것이 문제가 되고 있다. 휴대폰의 성능이 안 좋아서 콘텐츠를 누리지 못하는 경우는 거의 없기 때문이다.

2007년에 아이폰이 출시된 후부터 디지털 컨버전스 제품이 늘어났다. 이제 전 세계의 지하철마다 스마트폰을 쥐고 있는 사람들로 가득하다. 우리나라 지하철의 경우, 10여 년 전만 해도 승객들이 일간스포츠, 스포츠조선, 동아일보, 조선일보 등의 신문을 보았다. 하지만 지금은 거의 모든 사람들이 스마트폰을 보고 있다. 그 사람들이 누리고 있는 콘텐츠는 대부분 영상이나 게임, 음악이다. 이 모든 현상은 IT와 콘텐츠가 결합되고, 디바이스와 콘텐츠가 결합된 결과라고 볼 수 있다.

물론, IT와 콘텐츠의 결합이 언제나 긍정적인 것은 아니다. 지금 이 순간에도 수많은 사람들이 스마트폰 중독 증세를 보이고 있다. 콘텐츠를 만드는 사람들은 되도록 많은 사람들이 자신의 콘텐츠를 집중해서 봐 주기를 원한다. 이것이 콘텐츠를 수용하는 사람들에게 부정적인 영향을 끼칠 수 있음을 알아야 한다. 예컨대 사람들이 밥 먹는 것도 잊어버리고 몰입할 정도로 재미있는 게임을 만드는 것은 모든 게임 제작자들의 목표다. 이것은 결코 쉬운 일이 아니다. 하지만 재미있는 콘텐츠를 만드는 것만 생각해서는 안 된다. 콘텐츠의 사회적 기능과 부작용에 대해서도 생각할 수 있어야 한다.

방송과 통신의 융합

방송과 통신을 구별하는 것은 쉽지 않다. 원칙적으로 방송(放送, Broadcasting)은 TV 방송국에서 만든 프로그램을 대중에게 일방적으로 쏴주는 것이다. 그 시간에 TV 앞에 있는 사람은 그 방송을 볼 수 있지만, 그렇지 않은 사람들은 방송을 보지 못한다. 한편, 통신은 일방향이 아니라 쌍방향성을 갖고 있다. 통신기기의 대표적인 사례로 쌍방향 커뮤니케이션을 할 수 있는 전화기가 있다.

지금은 콘텐츠가 다양한 플랫폼에서 유통되고 있다. 어떤 콘텐츠를 컴퓨터에서 보다가 외출할 경우, 보고 있던 드라마를 스마트폰으로 계속 감상할 수 있다. 플랫폼과 채널이 다양해지기 시작했고 방송과 통신이 융합된 IPTV가 등장했다. TV에서 유일하게 할 수 있는 일은 채널을 돌리는 것뿐이다. 하지만 IPTV나 넷플릭스에서는 원하는 콘텐츠를 직접 선택할 수 있다. 이런 것은 일종의 쌍방향 커뮤니케이션이라고 볼 수 있다.

융합에 따른 콘텐츠별 전망은 어떨까? 우리나라 드라마는 보통 1주일에 2편씩 제작되고, 각각 1시간 정도의 러닝타임을 가지고 있으며, 16부작이나 20부작 정도의 회차로 구성되어 있다. 이것은 TV에서 보는 것을 전제로 만들어진다. 이러한 포맷은 스마트폰으로 보기에는 적합하지 않을 수 있다. 그러다보니 10~15분 정도의 가벼운 웹드라마가 등장했다. 이 웹드라마는 스마트폰에 최적화된 드라마이다. 뿐만 아니라 옴니버스식 구성, 하이라이트 위주의 영상들도 생겨나고 있다. 이것은 영상콘텐츠를 보는 디바이스가 콘텐츠를 변화시킨 사례라고 할 수 있다.

음악도 마찬가지다. 과거에는 음악을 들으려면 음반가게에 가서 CD나 LP를 구입하고 CD플레이어나 유성기에 넣어 재생시켜야 했다. 하지만 요즘에는 간단한 스마트폰 어플로도 직접 음악을 만들 수 있다. 개인용 멀티미디어 저작도구가 발전한 덕분이다. 영화에도 새로운 기술이 적용되고 있다. 애니메이션은 탈국가적 특성을 띠는 작품들이 많아졌고 해외 공동제작이 확대되었다. 게임 역시 OSMU가 가속화, 대형화되고 있다.

이런 변화들을 한 마디로 묶어서 표현하면 '디지털 컨버전스'라고 할 수 있다. 이것은 기기의 복합, 망의 융합, 콘텐츠의 통합으로 설명할 수 있다. 컴퓨터와 정보가전과 통신기기가 하나로 복합되어 스마트폰이 되었다. 인터넷망, 방송망, 무선망, 전화망, 데이터망, 위성망이 스마트폰의 무선망으로 융합되었다. 과거에는 엔터테인먼트 따로, 에듀케이션 따로, 정보 따로 제작되고 유통되던 콘텐츠들이 복합장르라는 이름으로 합쳐지고 있다. 이처럼 최근 콘텐츠 업계에서 가장 중요하게 여겨지는 경향성은 '융합'이다.

3.
더 확대되는 콘텐츠산업의 특성
OSMU(One Source Multi-Use)

OSMU(One Source Multi-Use)는 하나의 재료, 근원을 가지고 다양하게 사용한다는 의미를 가지고 있다. 하나의 콘텐츠를 다양한 콘텐츠로 전환해서 사용한다는 것이다. OSMU의 다양한 사례를 살펴보려고 한다.

미키마우스는 거의 100년이 다 되어가는 캐릭터이다. 미키마우스는 1928년 만화영화『증기선 윌리』에서 처음 등장했고, 오늘날의 세계적인 기업 디즈니를 만

『증기선 윌리』, 1928,
월트 디즈니 애니메이션 스튜디오.

드는 토대가 되었다. 미키마우스의 모양은 1920년대부터 지금까지 계속 변화해왔으며, 다양한 콘텐츠나 제품에서 사용되고 있다. 미키마우스는 OSMU의 효시라고 할 수 있다. 미키마우스가 들어간 신발, 가방, 의류, 지류 등은 아무 것도 없는 제품보다 훨씬 더 비싸게 판매된다.

『매트릭스』는 1990년대 후반에 만들어진 영화로, 개봉과 동시에 게임, 애니메이션, 캐릭터

『매트릭스』, 1999, 그루쵸2 필름 파트너쉽,
실버 픽처스, 빌리지 로드쇼 프로덕션스.

상품 등이 함께 출시되었다. 다양한 장르에서 돈을 벌었기 때문에『매트릭스』는 개봉 일주일 만에 약 3,700만 달러의 수익을 벌게 되었다. 여기에서 원소스는 영화이고, 나머지는 모두 멀티 유즈이다.

우리나라의 경우, 2000년대 초반까지만 해도 OSMU의 개념 자체를 아는 사람이 거의 없었다. 그러나 미국이나 일본처럼 콘텐츠산업이 앞서있는 국가들에서는 OSMU가 당연시되고 있었다. 2003년에 크게 성공한『겨울연가』가 일본에 수출될 때의 이야기다. 『겨울연가』는 KBS에서 방송되었지만 제작한 곳은 외주 드라마 제작사였다. KBS는『겨울연가』를 일본 NHK에 판매할 때『겨울연가』의 모든 권한을 한꺼번에 판매해 버렸다. 2003년 당시 우리나라는 OSMU라는 개념이 확산되어 있지 않았던 시기

였기 때문이다. 게다가 우리나라 콘텐츠가 일본에 팔린 적도 거의 없었다. 일본에서는 저렴한 가격에 『겨울연가』를 들여온 다음, 『겨울연가』 관련 소설, 가이드북 등 10여 종의 상품을 출시하였다. 이를 통해 2004년 상반기에만 1,500억 원의 매출을 달성하였다. 당연히 이 모든 수익은 NHK가 가져갔고, KBS는 거의 한 푼도 받지 못했다. 2005년에는 『겨울연가』 덕분에 일본 내에서 2조 3천억의 경제효과가 일어났지만, 우리나라의 수입은 거의 없었다.

이것이 『겨울연가』를 일본에 판매한 KBS 담당자의 잘못만이라고는 볼 수 없다. 그 당시 우리나라 드라마 관계자들은 『겨울연가』가 이런 파급효과를 낼 거라고는 꿈에도 생각지 못했기 때문이다. 우리나라 드라마 제작사들과 방송국들은 『겨울연가』가 대성공을 거둔 뒤에야, 드라마 한 편이

『뽀롱뽀롱 뽀로로 3기』, 2009, ㈜오콘.

창출할 수 있는 경제효과가 얼마나 큰지를 깨달았다. 이 사건으로 인해 『겨울연가』 이후에는 모든 권한을 한 번에 판매하는 관행이 없어졌다. 이제는 예상되는 모든 장르, 포맷, 판권까지 구체적이고 세부적으로 계약하고 있다. OSMU의 개념을 아는 것과 모르는 것은 큰 차이를 만들어낼 수 있다.

한편, 2003년 EBS에서 방영된

애니메이션 『뽀롱뽀롱 뽀로로』의 제작사는 OSMU의 개념을 잘 이해하고 있었다. 뽀로로 캐릭터를 만든 곳은 오콘이고, 판매하고 배급한 곳은 아이코닉스 엔터테인먼트였다. 아이코닉스 엔터테인먼트의 최종일 대표는 저작권과 OSMU 전략을 잘 알고 있었다. 최종일 대표는 뽀로로가 성공한 이후 온라인, 영상, 출판, 뮤지컬 등에서 400여 개의 OSMU 상품을 만들어 연 3,000억 원 이상의 매출을 냈다. 이를 통한 라이선스 로열티만으로 100억 원의 매출을 달성했다.

2006년에 골드만삭스라는 미국 투자회사가 뽀로로에 1,000만 달러의 지분투자를 하겠다고 했지만 최종일 대표는 이를 거절했다. 뽀로로의 OSMU 가능성이나 장기적인 성공 가능성으로 볼 때, 1,000만 달러를 받고 일부 지분을 팔지 않는 게 낫다고 보았기 때문이다. 또한 최종일 대표는 우리나라 콘텐츠들이 해외로 팔려나가는 데 대한 문제의식을 가지고 있었다고 한다. 이처럼 『겨울연가』와 『뽀롱뽀롱 뽀로로』는 OSMU를 잘 이해하는 것이 콘텐츠의 성공과 수익에 매우 중요하다는 점을 알려주고 있다.

『장금이의 꿈』, 2005, MBC, ㈜손오공, ㈜희원 엔터테인먼트.

『겨울연가』 다음으로 히트한 한류 드라마는 『대장금』이다. 이

『대장금』때는 OSMU가 더욱 본격적으로, 다양한 분야에서 이루어졌다. 방영된 드라마를 복제해서 DVD로 만들어서 판매하거나 서비스하는 것, OST, 책, 교재, 뮤지컬, 팬미팅 등 모든 것이 OSMU다. 배우 이영애가 드라마 『대장금』 복장을 입고 사진을 찍는 것도 『대장금』 드라마의 저작권에 속해 있다. 드라마 『대장금』이 히트를 치자 이것을 원작으로 한 애니메이션 『장금이의 꿈』이 만들어졌다. 이 작품이 벌어들인 수익의 일부도 드라마 『대장금』의 저작권자들에게 돌아갔다. 우리나라 애니메이션은 성공하지 못한 경우가 많은데, 『뽀롱뽀롱 뽀로로』와 『장금이의 꿈』은 큰 성공을 거두었다.

4.
미래의 이야기 저장소
문화원형 스토리텔링

우리나라에는 단군신화가 있고, 중국에는 반고신화가 있는 것처럼 수많은 국가와 민족들은 자신만의 신화가 있다. 『심청전』, 『흥부전』 등의 가극이나 창극은 우리나라의 오리지널 오페라라고 할 수 있다. 이 작품들은 오래 전부터 구전으로 전해져 내려오던 이야기를 각색하여 만든 것이다. 마찬가지로 영화 『반지의 제왕』 스토리는 괴물을 물리치고 민족을 구한다는 게르만 민족의 신화에서 시작되었다.

게르만 민족의 신화는 게르만 민족의 우월성을 강조하고 민족의식을 고양하기 위해 만들어졌다. 이것이 훗날 바그너의 오페라 『니벨룽의 반지』로 재탄생되었고, 1950년대가 되자 『반지의 제왕』이라는 판타지 소설로 다시 변형되었다. 이와 함께 요정, 인간계, 괴수들이 사는 『반지의 제왕』 특유의 세계관이 만들어졌다. 이 소설은 꽤 유명해졌으며 마니아층도 두텁게 형성되었다. 1950년대에 출간된 이후 『반지의 제왕』은 오랫동

안 영화화되지 못했다. 대규모의 성이나 괴물들의 모습을 당시의 영화 기술로는 만들어낼 수 없었기 때문이다. 그리고 소설 자체가 너무나도 방대했다. 누구도 이것을 영화로 만드는 것이 가능하다고 생각하지 않았다. 결국 2000년대 초반이 되어서야 『반지의 제왕』이 영화로 제작될 수 있었다.

영화『반지의 제왕』은 소설『반지의 제왕』이 원형이다. 소설『반지의 제왕』의 작가 톨킨은 오페라『니벨룽의 반지』에서 영감을 얻었다. 오페라 『니벨룽의 반지』는 게르만 민족의 신화에서 영감을 받아서 만들어졌다. 이것이 바로 문화원형 스토리텔링이다. 영화『반지의 제왕』의 오리지널 문화원형은 게르만 신화인 것이다.

『라이온 킹』, 2019, 월트 디즈니 픽처스.

이제는 누가 좋은 이야기를 먼저 가져다가 이야기하느냐가 중요해졌다. 좋은 이야기를 누가 먼저 콘텐츠로 만드는지는 그 이야기가 어디에서 만들어졌는지와는 상관이 없다. 그 이야기를 누가 먼저 성공하는 콘텐츠로 만들었느냐가 중요하다. 이러한 전략을 잘 활용한 대표적인 회사가 바로 디즈니이다.

디즈니 애니메이션『라이온 킹』

은 1990년대에 전 세계적으로 큰 인기를 끌었다. 『라이온 킹』의 원작은 일본의 만화 『밀림의 왕자 레오』였다. 이것이 오리지널이 되어 『라이온 킹』이 만들어진 것이다. 이후 『라이온 킹』은 전 세계의 뮤지컬로 OSMU되었다. 최근에는 실사 영화가 나오기도 했다. 일본 사람이 생각했던 아이디어 소스가 전 세계적으로 히트를 쳤고, 많은 파급효과를 보게 되었다.

『뮬란』, 2020, 월트 디즈니 스튜디오 모션 픽처스.

　『뮬란』은 중국의 역사적 인물을 설화적인 이야기로 꾸며낸 애니메이션이다. 그러나 중국이 아니라 미국의 디즈니에서 만들어졌다. 이야기는 중국의 것인데 만든 곳은 미국인 것이다.

　『백설공주』 역시 미국의 이야기가 아닌 유럽의 성인용 동화이다. 하지만 현재 『백설공주』의 이미지는 미국에서 1900년대에 만들어진 『백설공주』 애니메이션에 의해 형성되었다. 그 이야기를 가지고 전 세계에서 돈을 번 사람은 디즈니였다.

　미국은 아메리칸 인디언이 주인공으로 등장하는 『포카혼타스』라는 애니메이션을 만들었다. 유럽의 이야기를 거의 다 사용한 다음, 아메리카

인디언의 이야기까지 가져온 것이다. 그 다음에는 아랍의 이야기인 알라딘을 가지고 애니메이션을 만들었다. 콘텐츠로 만들 만한 이야기를 전 세계에서 발굴하고 있는 것이다.

『포카혼타스』, 1995, 월트 디즈니 픽처스.

미국 사람들은 왜 다른 나라의 소재를 찾기 시작했을까? 미국의 역사는 200년이 조금 넘는다. 반면, 중국은 역사 시대만 몇 천 년이 넘는다. 전 세계 이야기가 가장 많이 남아있는 곳이 중국이다. 게다가 지금도 해석할 수 있는 한자 책들이나 자료가 많다. 물론 해석할 수 없는 이야기들도 많이 있다. 가장 대표적인 것은 메소포타미아 문명 시기의 쐐기 문자로 된 이야기들이다. 이집트에도 상형문자로 된 많은 이야기가 있지만 해석이 어렵다. 그러나 중국은 몇 천 년 동안 수없이 많은 이야기들이 있었다. 그것들은 지금도 해석이 가능한 한자로 기록되어 있다.

그렇다면, 우리나라 사람들이 중국의 이야기로 세계적인 콘텐츠를 만드는 것이 잘못된 것인가? 이야기에는 국경이 없다. 저작권이 없기 때문이다. 작가가 죽은 다음 70년이 지나면 저작권이 소멸된다. 따라서 중국의 삼국지나 수호지 같은 유명한 이야기를 가지고 애니메이션을 만들거

나 게임을 만들어도 저작권료를
지불할 필요가 없다.

『빨간모자의 진실』같은 경우는
오리지널 이야기를 많이 변형시
켜서 만들었다. 전 세계의 다양한
문화권으로부터 이야기를 찾아내
는 것, 문화원형을 발굴해서 시대
에 맞게 각색하는 것을 당연하게
생각해야 한다. 물론, 쉽지 않은
일이다. 전 세계의 동화를 전부
읽을 수는 없기 때문이다. 다양한
언어로 된 책들을 직접 읽고 가장

『빨간모자의 진실』, 2005, 와인스타인 컴퍼니.

좋은 스토리를 찾아내야 하기 때문이다. 미래의 콘텐츠 시장에서는 이야
기를 찾아내는 것 자체가 중요한 일이 될 것이다.

우리나라 이야기 중『대장금』, 『별에서 온 그대』, 『도깨비』는 문화원형
을 잘 활용한 이야기다. 『대장금』은 궁녀가 의원으로서 중요한 역할을
했다는 조선왕조실록의 구절을 바탕으로, 작가가 상상력을 발휘해서 만
든 이야기다. 이 작품 속에는 수많은 전래동화와 민담, 설화들이 들어가
있다.

『별에서 온 그대』는 몇 천 년 동안 살아온 외계인에 대한 이야기다. 『별
에서 온 그대』에 등장하는 외계인은 일반적인 외계인과는 다르다. 그렇

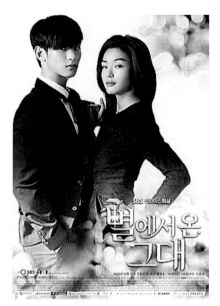

『별에서 온 그대』, 2013, HB엔터테인먼트.

다고 기존에 전혀 없던 종류의 캐릭터도 아니다. 그 이야기의 뼈대를 가지고 와서 한국적 상황이라는 것과 연계시킨 것이다.

『도깨비』는 우리나라의 도깨비 개념을 이용한 것이다. 우리나라 사람들이 알고 있는 대부분의 도깨비 이미지는 일본의 도깨비 이미지가 덧씌워진 것이다. 진짜 한국 도깨비의 특징들, 도깨비가 무엇을 할 수 있고 무엇을 무서워하는지, 무엇을 싫어하고 인간을 어떻게 컨트롤하는지 등의 '이야기 원형'은 우리나라의 수많은 민담과 설화에서 얼마든지 찾아낼 수 있다. 그것들 중에 일부를 가져온『도깨비』라는 드라마가 만들어졌다. 『대장금』, 『별에서 온 그대』, 『도깨비』 등은 국내뿐만 아니라 해외에서도 상당한 인기를 끌었다.

앞으로 도깨비라는 소재를 가지고 또 다른 콘텐츠를 만들 때 필요한 것은 무엇일까? 김은숙 작가가『도깨비』에서 활용하지 않은 것들, 우리나라 도깨비의 특성이나 이야기나 민담 등을 더 많이 찾아낸 다음, 더욱 새롭고 완성도 있는 이야기로 만들어야 할 것이다. 콘텐츠의 성공 여부는 누가 더 참신하고 독특하고 개성 있는 이야기를 확보하느냐에 달려 있다.

5.
기술 없이 콘텐츠 변화도 없다
문화기술(CT)의 고도화

문화기술(Cultural Technology)은 컴퓨터 그래픽, 모션 캡처 등과 같은 다양한 분야의 기술을 뜻한다. 컴퓨터 그래픽이나 문화기술이 없었을 때는 꿈이나 공상을 현실로 보이게 할 수 없었다. 그러나 이제는 공학적인 기술을 이용해서 상상의 산물을 방송, 출판, 영화, 게임, 음악 등의 형태로 실체화시킬 수 있다. 이것이 가능해진 이유는 문화기술 덕분이다.

할머니가 아이들에게 들려주는 옛날이야기를 떠올려보자. 옛날에 무섭게 생긴 호랑이가 있었는데, 이 호랑이는 그냥 호랑이가 아니라 하얀색 날개를 달고 있는 호랑이다. 그러면 아이들은 할머니 이야기를 들으면서 눈을 감고 날개 달린 호랑이를 상상한다. 그러나 눈을 뜨면 날개 달린 호랑이는 사라져 버린다. 그러나 이제는 컴퓨터그래픽 기술을 통해서 하얀 날개가 달린 호랑이가 커다란 화면에서 진짜처럼 숨 쉬고 움직이는 모습을 볼 수 있다. 날개 달린 호랑이를 상상 속에서만 볼 수 있는 것이 아니

라, 이제는 영상을 통해 볼 수 있는 것이다.

콘텐츠를 만드는 과정에서 소재를 발굴할 때 문화기술을 이용할 수 있다. 대표적인 소재 발굴 기술은 문화원형 발굴 기술이다. 이를 활용하면 전 세계 동화의 플롯이나 구조가 간단하게 정리되어 있는 데이터베이스를 구축하고, 그 데이터베이스를 취향에 맞게 합성할 수 있는 프로그램을 만들 수 있다. 그러면 참신하고 다양한 이야기를 만들 수 있지 않을까? 뿐만 아니라 우리나라의 『심청전』과 비슷한 다른 나라의 민담이나 설화를 찾을 때에도 도움이 될 것이다.

창작이나 기획 단계에서도 문화기술을 이용할 수 있다. 이 단계에서 쓰일 수 있는 문화기술인 '지능형 스토리텔러'는 『심청전』의 설정을 유지하면서, 배경만 1600년대의 브라질로 세팅할 수 있다. 장님 아버지를 구해주는 17세기 브라질 소녀의 이야기는 어떻게 진행될까? 이것을 프로그램으로 시뮬레이션해볼 수 있을 것이다. 『로미오와 줄리엣』을 중국의 진시황 시대로 옮겨 놓으면 어떨까? 당대에 존재했던 연나라와 초나라의 관계 속에서 이야기가 진행될 것이다. 뿐만 아니라 앞서 언급한 날개 달린 호랑이를 컴퓨터그래픽 기술로 구현해내는 것도 창작이나 기획 단계에서 쓰이는 문화기술이다. 이처럼 문화기술을 통해서 새로운 창작도 가능하다.

콘텐츠를 제작하는 것뿐만 아니라 콘텐츠를 유통시키기 위해서도 문화기술이 중요하다. 사람들이 평소에 음악을 스트리밍받거나 다운로드받는 것, 저작권을 보호하는 기술도 모두 문화기술이다. 어떤 유튜버가 자

신의 영상에 다른 사람의 영상을 허락 없이 첨부하면 저작권에 문제가 생긴다. 유튜브는 그런 영상을 자동으로 잡아내는 알고리즘을 갖추고 있다. 이를 저작권 보호 기술이라고 하는데, 이것도 문화기술이다.

10년 전, 정부는 미래를 위한 CT 6대 핵심 전략 분야를 발표했다. 영상 뉴미디어, 융·복합, 공연전시, 공공문화 서비스, 가상현실, 게임 쪽의 컴퓨터그래픽 또는 문화기술 테크놀로지가 그것이다. 이러한 문화기술은 콘텐츠 업계뿐만 아니라 전체 산업 분야에서 활용될 것이다.

6.
급변하는 세계 콘텐츠시장이
우리에게 주는 의미는?

개개인의 콘텐츠는 더 빨리 확산된다

세계화가 진행되면서 콘텐츠는 더 빨리 확산되고 있다. 과거에는 영화가 만들어지면 그 영화가 공급되어 상영되는 시간적인 절차가 있었는데, 그것을 '홀드 백(hold back)'이라고 한다. 영화가 만들어지면 그 영화는 제일 먼저 영화관에서 상영되고, 그 다음 비행기에 실리고, 그 다음 케이블 방송, 그 다음 지상파 방송에서 나올 수 있었다. 그 다음 CD나 비디오로 만들어지거나 온라인에 영화가 올라왔다. 그러나 요즘은 영화가 개봉한 후 온라인에 올라오는 시간이 매우 빠르다. 극장과 온라인에서 동시개봉하기도 하고, 아예 온라인에서만 개봉하기도 한다. 넷플릭스에서 개봉한 봉준호 감독의 『옥자』가 그 대표적인 사례이다.

마찬가지로 1800년대 후반에 프랑스의 어떤 작가가 소설을 썼다면, 그

것이 한국 사람들에게 전달될 때까지는 오랜 시간이 걸렸다. 1800년대 후반에 그 소설이 출판되었음에도 한국어로 번역되는 것은 일제 강점기 이후였다. 외국에서 영화가 만들어지더라도 그것이 우리나라로 들어오기까지는 오랜 시간이 걸렸다. 하지만 지금은 그렇지 않다. 현재 우리나라에서 블랙핑크의 신곡은 전 세계에 동시에 공개된다. 영화도 마찬가지로 앞에서처럼 넷플릭스 같은 OTT 플랫폼에 동시에 공개되기도 한다.

개개인의 콘텐츠는 더 멀리 확산된다

시간이 지나면서 사람들의 콘텐츠는 더 멀리 확산되고 있다. 이러한 콘텐츠의 공간적 요소를 크게 물리적 공간, 심리적 공간, 문화권의 3가지로 나누어 보려고 한다. 우선 콘텐츠의 물리적 공간의 측면에는 어떤 것이 있을까? 공간은 면적과 거리를 가진다. 집에서 영화관까지의 거리가 얼마나 가까운지에 따라 관객이 영화관에 갈 수 있는 가능성의 정도가 달라진다. 만약 집에서 차를 타고 1박 2일을 가야 영화관에 갈 수 있다면, 그 사람은 영화관에 자주 가지 않을 가능성이 높다. 반면, 집 바로 앞에 CGV가 있다면, 영화관에 훨씬 자주 가게 될 것이다. 이뿐만 아니라 TV를 보기 위해 방에서 거실로 나가는 거리, 게임을 하기 위해 PC방에 가는 거리 등도 콘텐츠 소비 빈도에 영향을 미친다.

이러한 물리적 공간은 작은 공간(mall Space), 조금 넓은 공간(Medium Space), 매우 넓은 공간(Large Space)으로 나누어볼 수 있다. 콘텐츠가 공급과 수용도 이와 같은 장소의 크기에 따라 달라진다. 우선, 콘텐츠의 공급

적 측면에서의 공간은 산업클러스터를 이야기할 수 있다. 출판산업단지나 충무로, 할리우드처럼 비슷한 분야의 콘텐츠 산업이 공간적으로 집적되어 있는 것은 매우 중요하다. 물리적인 공간이 가깝다면, 같은 업에 종사하는 사람들과 친목을 다질 수 있는 등 여러 이점이 발생한다. 그러나 이러한 산업클러스터가 형성될 경우, 이곳은 중심이 되고 나머지는 주변이 된다. 콘텐츠를 제작할 때 중심과 주변의 격차는 매우 중요하다. 한번 생긴 격차는 점점 더 따라잡기 힘들어지고, 결국 주변은 소멸되는 경우가 많다.

콘텐츠의 수용의 경우, 공간의 크기에 따라 콘텐츠가 전달되는 느낌이 달라진다. 똑같은 콘텐츠라도 작은 방처럼 작은 공간, 영화관이나 대형 경기장처럼 조금 넓은 공간, 유튜브처럼 매우 넓은 가상공간에서 느껴지는 감동이나 느낌이 달라진다.

역사적인 관점에서 보면, 원시시대나 고대의 인간은 자신의 거주 공간에서 크게 벗어나지 않았다. 그런데 도로망과 교통수단의 발달로 거주 공간이 점점 확산되기 시작했다. 거기에 통신망이 발달하면서 수용할 수 있는 콘텐츠도 점점 많아지기 시작했다. 현재 인터넷망을 통해서 전 세계의 콘텐츠를 볼 수 있지만, 과거에는 콘텐츠의 전달이 공간적인 제약을 많이 받았다. 평범한 노인들의 콘텐츠는 가족 이외의 사람들에게 전달되기 어려웠다. 그러나 이순신 장군처럼 유명한 사람들의 콘텐츠는 공간적으로 넓게 전파될 수 있었다. 지금은 옛날과는 달리 콘텐츠가 유통될 수 있는 망, 즉 네트워크가 있다. 이 네트워크를 통해서 어떻게 콘텐츠를 전달하느냐가 중요한 시대가 되었다.

네트워크 망이 생기자 수많은 콘텐츠가 끊임없이 쏟아진다는 문제가 생겼다. 수용자는 수많은 콘텐츠들 중 어떤 콘텐츠를 선택할 것인지가 중요해졌다. 여기에서 '재미'라는 요소가 중요해졌다. 재미있지 않으면 전달에 한계가 생긴 것이다. 과거에는 위대한 사람의 이야기라면, 그 이야기는 그 사람의 후광으로 멀리까지 전달되었다. 이제는 거기에 재미가 더해져야 빠른 속도로 전파될 수 있는 시대가 되었다.

그런데 '재미'만으로는 한계가 있다. 재미로 돈을 벌 순 있지만, 콘텐츠에는 주제의식이 있어야 한다. 과거에는 주제의식이 뛰어나기만 해도 전파되던 시절이 있었다. 세계적으로 권위 있는 학설이라면, 그것을 알지 못한다는 것은 부끄러운 일이었기 때문에 재미가 없어도 억지로 그 지식을 습득해야 했다. 그러나 지금은 다르다. 좋은 주제의식을 갖고 있어도, '재미'라는 요소 없이는 그 주제의식이 확산되는 것에는 한계가 있다.

망뿐만 아니라 사람과 사람 간의 거리, 인간의 밀집도 역시 매우 중요하다. 사람들이 그 공간에서 얼마나 긴밀히 관계를 맺느냐에 따라 공간적인 개념이 바뀐다. 어떤 산촌에는 1㎢ 당 1명씩 살고 있고, 어떤 도시에는 1㎢ 당 10만 명이 살고 있다고 가정해보자. 도시에 거주하는 사람들이 산촌에 거주하는 사람들에 비해 인구밀집도가 훨씬 높은 편이다. 스웨덴에서의 우리나라 음악의 인기와 영국에서의 인기는 다를 것이다. 스웨덴과 런던의 문화권은 거의 동일하다고 볼 수 있지만, 두 곳의 인구밀도는 다르다. 이러한 밀집도의 차이는 공간에 대한 느낌과 개념의 차이를 낳고, 더 나아가 콘텐츠 해석의 차이를 낳는다.

이처럼 공간의 문제도 결국은 사람의 문제이다. '망'이라는 것도 결국은 인간들의 관계 속에서 형성된다. 사람들은 유튜브의 모든 영상을 다 시청할 수 없다. 유튜브는 알고리즘을 통해 봤던 영상과 유사한 것이나, 비슷한 성향의 사람들이 봤던 영상들을 계속 타임라인에 띄워 준다.

그 다음으로 심리적인 공간의 측면을 보려고 한다. 일반적으로 공간에 대해 생각할 때 환경적인 부분을 고려할 수 있다. 환경은 다시 제작하는 공간과 수용하는 공간으로 나눌 수 있다. 우선 제작하는 공간의 환경에 대해 알아보려고 한다. 구소련의 소설가인 솔제니친은 수용소에서 명작을 탄생시켰다. 극단적으로 열악한 환경에서 콘텐츠를 완성시킨 것이다. 모든 것이 완벽히 갖춰져 있고, 정신적으로 편안한 상태일 때만 좋은 콘텐츠가 나오는 것이 아니다. 열악한 공간에서도 좋은 콘텐츠가 탄생할 수 있다. 수용하는 공간의 환경 역시 마찬가지다. 시끄러운 지하철 안에서 이어폰의 소음제거 성능이 좋지 않아도 음악에 완전히 몰입할 수 있다. 반대로 완벽한 돌비 시스템이 갖춰진 공간에서도 영화에 집중하지 않으면 영화에 몰입할 수 없다. 이처럼 물리적 공간은 비교적 객관적인 특징을 갖고 있지만, 심리적 공간은 매우 주관적이고 개인적인 특징이 있다. 이는 콘텐츠가 맥락적인 요소를 갖고 있음을 보여준다.

마지막으로 문화권은 물리적 공간과 심리적 공간 두 가지를 모두 고려해야 한다. 문화권이 같으면 아무리 물리적 거리가 멀어도 콘텐츠에 대한 심리적인 거리가 가까울 수밖엔 없다. 이런 경우 콘텐츠를 공급하고 수용하기가 비교적 쉽다. 우리나라에서부터 중국까지의 거리는 사실 그렇게 멀리 떨어져 있는 편은 아니다. 그 거리보다 미국 동부에서 서부까지의

거리가 더 멀다. 우리나라에서 중국이 만든 콘텐츠를 완벽히 이해하기 어려운 반면, 미국은 동일한 문화권에 있기 때문에 뉴욕에서 만든 콘텐츠를 로스앤젤레스 사람이 이해하는 데 큰 어려움이 없다. 마찬가지로 영국과 미국은 대서양을 사이에 두고 멀리 떨어져 있지만, 영국인과 미국인이 느끼는 감각은 크게 다르지 않다.

그러나 인도와 중국은 국경을 맞대고 있지만 다른 문화권에 속해 있기 때문에 같은 콘텐츠에 대한 감상이 다를 수 있다. 이를 지리학에서는 '멘탈 맵(Mental Map)'이라고 한다. 인천역에서 서울역까지 가는 시간이 1시간 30분이고, 수원역에서 서울역까지 가는 시간도 1시간 30분이라고 해 보자. 서울역에서 인천역으로 매일 출퇴근하는 사람이 수원역을 가려면 매우 멀게 느껴질 것이다. 물리적 거리는 똑같지만 심리적 거리가 멀게 느껴지기 때문이다. 이처럼 콘텐츠가 확산되거나 공유되는 과정에서 물리적 거리와 심리적 거리를 모두 고려해야 한다.

이러한 문화권에 대한 개념이 과거와는 달라지고 있다. 옛날에는 다른 대륙과 멀리 떨어져 있으면 다른 대륙으로 넘어가지 못했다. 그러나 지금은 네트워크로 인해서 얼마든지 뭉칠 수 있게 되었다. 물론 네트워크가 현실 공간을 지배하지는 못하지만, 문화권의 변화에 영향을 미치는 것은 분명하다.

현재는 문화의 수용이 국가적 특성을 넘어가고 있다. 전 세계의 감성이 비슷해지고 있다는 뜻이다. 할리우드적인 감성과 감각으로 변해가는 것이다. 인도는 발리우드 영화를 만들었다. 미국 영화를 수용하지 않고 자

신들만의 영화 패턴을 만든 것이다. 반면, 우리나라는 독자적인 콘텐츠를 만들지 않았다. 그 대신 미국식 콘텐츠를 우리나라에 맞게 재해석했다. 덕분에 전 세계 사람들이 우리나라 콘텐츠를 이해할 수 있었다. 이것은 전 세계의 콘텐츠 언어가 미국식 언어였기 때문에 가능했다. 미국이 우리나라에게 콘텐츠의 틀을 만들어 주었기 때문에 우리나라 콘텐츠가 세계화될 수 있었던 것이다.

글로벌화의 심화

2007~2008년, 한국과 미국이 FTA를 체결했다. FTA(Free Trade Agreement)는 두 개의 나라가 서로에게 관세를 매기지 않는 부분과 매기는 부분을 정리하고, 어떻게 무역을 할 것인지에 대해 약속하는 것이다. 그때 우리나라가 가장 중요하게 확보하려고 했던 미국시장은 자동차와 전자 분야였다. 반대로 미국이 우리나라에게 개방을 요구한 분야는 농업과 콘텐츠, 서비스, 의료 등이었다. 이 중 콘텐츠 쪽을 중심으로 살펴보려고 한다.

영화 부분에서 양국이 협상한 것은 스크린쿼터를 73일로 유보하는 것이었다. 스크린쿼터는 미국의 영화가 우리나라 영화시장을 완전히 장악하는 것을 방지하기 위한 제도였다. 우리나라 극장에서 우리나라 영화를 상영해야 하는 시간을 확보한 것이다. 그것이 150일이 될 수도 있고 100일이 될 수도 있었는데, 결국 73일로 줄어들었다. 이때 우리나라 극장, 영화계 인사들의 반발이 매우 컸기 때문이다.

콘텐츠를 만들어서 공급하는 사업자에 대한 외국인의 투자를 100% 허용해주었다. 또한 우리나라 프로그램을 의무적으로 편성해야 하는 비율을 5%로 완화시켰다. 투니버스나 외국계 애니메이션 채널의 경우, 그 채널이 미국 애니메이션 전문 채널이더라도 우리나라 콘텐츠가 일정 부분 들어가야 한다. 그 비율을 5%로 줄인 것이다. 그뿐만 아니라 특정 국가에 대한 방영 제한도 줄였다. 그전까지는 특정 국가의 프로그램을 60% 이상 방영할 수 없었지만, 이 또한 미국의 요구로 80%로 증가했다. 이처럼 미국은 우리나라 콘텐츠시장을 개방시키기 위해 많은 노력을 기울였다.

이때 당시 수많은 국내 콘텐츠 업계 종사자들의 반대가 있었다. 우리나라 콘텐츠시장이 미국에 의해 좌지우지되는 게 아닐까 하는 우려 때문이었다. 미국과 멕시코가 FTA를 체결할 때, 미국은 콘텐츠 분야에 대해 우리나라에 요구했던 것처럼 멕시코에도 많은 요구를 했다. 멕시코는 시장을 개방했고, 이로 인해 멕시코의 방송, 영화 콘텐츠 업계는 상당한 어려움을 겪게 되었다. 미국의 콘텐츠가 저렴하고 편하게 들어올 수 있었기 때문이다. 시간이 지난 후, 멕시코의 영화, 드라마 제작 편수는 엄청나게 줄어들고 말았다.

그러나 우리나라는 멕시코와는 달랐다. 우리나라는 전 세계 영화시장에서 아주 독특한 위치에 있다. 대부분의 국가는 박스오피스에 할리우드 영화가 7~80% 이상 차지하고 있지만, 우리나라는 국내영화의 점유율이 매우 높은 편이다. 우리나라는 영화인들의 힘으로 박스오피스가 미국화되는 것을 막아냈다.

 FTA가 시사하는 것은 콘텐츠 업계의 글로벌화가 심화되고 있다는 점이다. 소비자에게 우리나라 콘텐츠만을 강요하거나, 우리나라의 콘텐츠를 우리끼리만 만들고 소비하는 것이 점점 불가능해지고 있다. 미국의 타임워너 등의 거대기업들, 콘텐츠 미디어가 섞여 있는 거대기업들이 점점 더 커지고 있다. 디즈니는 2017년 12월에 20세기 폭스 사를 인수·합병하여 이 두 회사는 같은 회사가 되었다. 우리나라로 치면 YG와 JYP, 빅히트 엔터테인먼트가 하나의 회사로 통합된 것과 비슷하다. 또한, 컴캐스트는 『슈렉』의 제작사인 드림웍스를 인수하고, SKY라는 유럽 대형 위성TV 업체까지 인수했다. 이처럼 미국과 전 세계의 거대 콘텐츠 기업들이 인수합병을 통해 거대한 그룹으로 재탄생되고 있는 것이 지금의 추세이다. 그리고 그 회사들이 만든 콘텐츠가 전 세계에서 방영되고 있다. 미국에서 만들어진 영상 서비스 회사가 전 세계를 장악하고 있는 것이다.

 미국뿐만 아니라 중국의 콘텐츠산업 규모 역시 점점 커지고 있다. 어쩌면 중국은 10년 이내에 최대 세계의 콘텐츠 시장이 될 수도 있다. 그렇게 되면 중국이라는 나라가 어떤 의미를 갖게 될까? 중국이 지금은 우리나라보다 콘텐츠를 만드는 기술이 떨어지는 것 같지만, 미래에는 중국이 더 좋은 콘텐츠를 만들 수도 있다.

 10년 전, 중국에서 만들어진 핸드폰은 한국산 핸드폰과는 비교할 수 없을 정도로 품질이 떨어졌다. 그러나 현재 중국은 우리나라의 핸드폰보다 질은 떨어지더라도 가격경쟁력을 무기로 세계시장에서 높은 점유율을 차지하고 있다. 중국의 핸드폰 제조 기술이 10년 후에도 우리나라보다 떨어질 것이라는 보장도 없다. 20년 전, 반도체 분야에서 우리나라가 일본

을 추월할 것이라고 생각했던 사람은 아무도 없었다. 이처럼 세계 콘텐츠 시장에서 중국의 부상은 꼭 생각해야 할 부분이다.

세계 최대의 영화시장은 이미 중국이다. 콘텐츠 제작 능력은 미국이 최고지만, 2017년에 이미 티켓 판매액의 측면에서 중국이 미국을 앞질렀다. 할리우드 중심의 미국 박스오피스 매출보다 중국 박스오피스 매출이 더 많다. 시간이 흐를수록 그 차이는 더 벌어지고 있다. 코로나 이후 미국과 중국의 소비시장이 어떻게 변할지는 아무도 모른다. 그러나 분명한 것은 중국이 최대시장이 될 것이고, 거대한 콘텐츠가 나오게 될 가능성이 높다는 점이다. 이처럼 중국의 시장이 커진다면, 중국과의 관계 속에서 세계를 바라보아야 한다. 미래의 콘텐츠 시장에서 중국을 따로 떼어내고 생각해서는 안 된다는 뜻이다.

중국이 세계 최대 시장이 되었을 때부터 우리나라는 중국을 내수시장이라고 생각해도 될 정도로 중국과 밀접한 관계를 맺어야 하는 상황이 되었다. 물론, 사드(THAAD) 사태 때처럼 예상치 못한 사회적 문제가 생길 수도 있다. 하지만 중국의 콘텐츠 시장이 커지고 있고, 중국의 제작능력이 높아지고 있기 때문에 우리나라는 중국과 협력을 해야 한다는 생각을 가져야 한다. 중국 콘텐츠 시장이 세계 1위가 되고 중국의 콘텐츠 제작능력이 고도화되고 있는데도 우리나라가 최고라고 여기면서 다른 나라들과 동떨어진 채 콘텐츠를 제작하는 것은 위험하다. 그렇게 전 세계 콘텐츠 시장에서 혼자 독립적으로 작아지고 소멸해가는 대표적인 시장이 바로 일본이다.

1970~80년대 일본은 동양 영화계에서 최고의 수준을 자랑하고 있었다. 1980~90년대까지도 일본의 영화는 세계시장에서 인정을 받았고 대중적인 성공도 이루었다. 일본은 지난 세대에『아키라』,『공각기동대』와 같은 SF애니메이션 장르의 명작을 만들었다. 할리우드 영화『매트릭스』가 그것을 흉내냈을 정도였다. 그러나 일본의 콘텐츠 수준은 여기에서 멈추었다. 일본적인 동시에 세계적인 콘텐츠가 거의 나오지 않고 있다. 일본은 자국 시장만을 생각하고, 일본 사람들이 좋아하는 콘텐츠에만 매몰되어 있었다. 그 결과, 시간이 지날수록 전 세계 시장에서의 위치나 파급효과가 점점 떨어지기 시작했다. 우리나라가 그렇게 되지 않는다는 보장이 있을까? 20년 전, 한국의 콘텐츠 시장이 지금처럼 전 세계적으로 큰 영향을 미칠 것이라고 생각한 일본 전문가는 거의 없었다. 우리나라 역시 콘텐츠를 제작할 때 다른 나라들과의 관계를 생각하며 작업을 해야 일본과 같은 일이 벌어지는 것을 예방할 수 있을 것이다.

미래에는 한국을 중심으로, 중국과 일본을 어떻게 활용할 것인가에 대한 생각을 해야 한다. 활용한다는 것은 거기에서 무언가를 빼먹겠다는 것이 아니라, 어떻게 구조를 만들어서 능력을 최고치로 만들지에 대한 생각을 해야 한다는 뜻이다. 그렇게 한국, 중국, 일본을 묶어서 생각하기 시작하면 동남아시아, 중동, 남미, 아프리카까지 시장을 넓힐 수 있다. 더 나아가 우리보다 콘텐츠 제작능력이 더 높았던 북미나 유럽도 우리의 시장이 될 수 있다. 4차 산업혁명 시대로 넘어가는 지금, 우리 콘텐츠산업이 나아가는 방향에서 가장 큰 위기이자 기회는 바로 중국에 있다는 것을 알고 있어야 한다. 급변하는 세계 콘텐츠 시장이 주는 메시지는 중국이 세계 최대의 콘텐츠 시장이 될 것이고, 콘텐츠 제작능력도 고도화될 것이라

는 점이다.

세계시장에서의 성공은 콘텐츠 자체로 결정되는가?

현재 세계 최고 수준의 콘텐츠 기업들이 플랫폼과의 인수합병을 통해 성장하고 있다. 콘텐츠를 잘 만들어서 규모를 키우는 것이 아니라, 플랫폼을 장악해서 전 세계 시장을 지배하려는 것이다. 그 대표적인 사례로 우리나라 드라마 『태양의 후예』가 있다. 이 작품은 우리나라의 NEW라는 영화사가 처음으로 만든 드라마이다. 『태양의 후예』는 2014년에 중국 화처미디어에서 투자받아 히트를 쳤다. 이 콘텐츠 하나가 3천 억 원의 매출을 발생시켰다.

우리나라 NEW에 투자했던 화처미디어의 동영상 플랫폼 아이치이는 『태양의 후예』를 독점적으로 중국에서 서비스했다. 그 결과, 1년 만에 유료가입자 수가 500만에서 2천만 명으로 증가했다. 이 여세를 몰아 2017년 홍콩 주식시장에 상장함으로써 5~6조 원의 가치를 가진 기업이 되었다. 반면, 콘텐츠를 제작했던 한국 회사는 2015~16년에 3천억 원을 번 것이 전부였다. 투자를 받지 않았다면 천억 원 이상의 이익을 봤을 것이다. 이처럼 콘텐츠가 성공할 경우 제작사뿐만 아니라 서비스사와 투자사도 돈을 벌게 된다.

그러나 중국의 동영상 플랫폼 회사는 그 이상의 효과와 수익을 얻었다. 유료회원 1500만 명이 매달 5천 원씩만 내도 큰 수익이 되기 때문이

다. 이처럼 규모를 키우고 플랫폼을 장악한 다음, 전 세계적으로 넓혀 가는 식으로 전체 콘텐츠 시장이 변화되고 있다. 플랫폼을 선점한다는 것은 무엇일까?『태양의 후예』에서의 진정한 승리자는『태양의 후예』를 만들었던 NEW가 아니었다. 콘텐츠 그 자체의 성공이 진짜 성공이라면 NEW가 돈을 가장 많이 벌었어야 한다. 그러나 가장 많은 돈을 번 기업은『태양의 후예』를 중국에서 독점 방영한 아이치이였다.

우리나라 콘텐츠 제작자들은 지금까지 좋은 콘텐츠를 만드는 것에만 집중해 왔다. 그러나 앞으로의 콘텐츠의 성공과 실패는 콘텐츠 그 자체가 아니라, 플랫폼과 인수합병에 의해 결정될 가능성이 높다. 만약 우리나라가 최고의 제품을 만드는 것에만 집중한다면, 설사 성공하더라도 그 성공에는 한계가 있을 수밖에 없다. 콘텐츠의 성공에 대한 관점을 바꾸어야 한다.

지금까지 전 세계 콘텐츠산업이 어떻게 변해가고 있는지를 살펴보았다. 지금은 4차 산업혁명 시대이다. 전 세계 콘텐츠산업에서는 콘텐츠가 콘텐츠가 아닌 분야와 융합되고 있고, 한 가지 콘텐츠를 여러 방면으로 활용하는 OSMU가 증가하고 있다. 세계 각국의 이야기들이 국경을 불문하고 다양하게 활용되고 있고, 이런 모든 것들을 활용한 문화기술이 고도화되고 있다. 이런 변화들은 모두 글로벌화가 심화되면서 더욱 가속화되고 있다. 세계의 콘텐츠 기업들은 콘텐츠 제작뿐만 아니라 콘텐츠의 유통망을 확보하기 위해 노력하고 있다. 우리나라는 이러한 변화를 어떻게 대처해야 할까?

문제는 우리나라에서 콘텐츠에 종사하는 사람들이나 기업들 중 대다수는 하루하루 버티기도 힘든 현실에 처해 있다는 것이다. 변화하는 콘텐츠 산업에 가장 선도적으로 대처해야 할 곳은 바로 정부이다. 정부는 이에 걸맞는 정책을 세워야 한다. 정책이란, 운영이 어렵고 성공률이 낮은 회사들의 성공 가능성을 높이기 위해 존재하는 것이다. 큰 집에서 편안하게 살면서 운동도 하고, 여가도 즐기면서 안전하고 건강하게 먹고 살 수 있는 사람들을 위해서 정책을 펼치는 것보다 더 중요한 것은 평범한 사람들과 영세한 업체를 위한 정책을 만드는 것이다. 또한 코로나 사태와 같은 전 지구적 문제는 대기업이나 고민해야 할 문제이지, 작은 업체들이 신경 쓸 일이 아니라고 생각하는 것은 위험하다. 만약 정부나 정책 입안자들이 그렇게 생각한다면, 정부 정책을 장기적이고 근본적인 방향으로 바꿔 주어야 한다. 이것은 주로 정책의 제안을 통해서 이루어진다. 다음 장에서는 우리나라 콘텐츠산업이 맞이할 위기가 무엇이고, 이를 극복하기 위해서는 무엇을 해야 하는지를 정책의 관점에서 살펴보고자 한다.

5장

우리나라
정부의 역할

CONTENTS

1.
관점의 변화

미국에는 문화부가 없다. 그러므로 할리우드가 다른 나라의 문화부와 비슷한 역할을 수행한다. 한편 우리나라, 중국, 프랑스 등 대부분의 나라에서는 문화를 관장하는 부서가 있다. 우리나라에는 문화체육관광부라는 정부 부처가 문화산업을 담당하고 있다.

우리나라의 콘텐츠 관련 정책에서 가장 처음 일어난 변화는 바로 '관점의 변화'였다. 2000년대 초반, 예술의 영역에 있던 콘텐츠를 산업의 영역으로 옮긴 것이 가장 첫 번째 변화였다. 정부는 그 변화의 시작으로 한국콘텐츠진흥원을 설립했다. 그리고 사람들에게 영화, 게임, 음악 등의 콘텐츠들이 예술이 아닌 산업이라는 것을 인식시키기 위해 노력했다. 그러나 콘텐츠가 산업이 되기 위해서는 사람들의 인식만 바꿔어서는 되지 않았다. 콘텐츠가 산업적인 구조를 가져야 했는데, 당시에는 그 구조를 만드는 것이 쉽지 않았다. 콘텐츠산업의 구조를 만들 때 전자산업, 중화학공업 등과 같은 제조업 모델을 그대로 따라했다는 문제가 있었던 것이다.

제조업 상품들은 객관적인 상품의 질에 대한 측정이 가능하지만, 콘텐츠는 그것이 불가능하다. 또한, 정부는 콘텐츠산업을 기술과 문화 두 갈래로 나뉘어 진행하였다. 기술은 정보통신부, 문화는 문화체육관광부가 맡게 되었다. 이 두 부서는 게임을 놓고 논란이 발생했다. 정보통신부는 게임이 정보통신 분야에 속한다고 보았고, 문화부는 게임을 문화상품이라고 주장했다. 그러한 논쟁 중 이명박 정권 시대에 정보통신부가 없어졌고, 자연스럽게 게임은 문화부 소관이 되었다.

또 하나의 문제점은 영상콘텐츠업계에 종사하는 사람들이 콘텐츠도 산업이 될 수 있다는 개념을 받아들이는 데 시간이 걸렸다는 점이었다. 게임산업은 비교적 빠르게 산업 체제로 변화되었다. 게임은 원래 상업적인 특성이 있었고, 역사가 비교적 오래되지 않았기 때문이다. 하지만 영화가 산업이 되는 것은 쉬운 일이 아니었다. 영화는 오래 전부터 해 오던 방식이 있었기 때문이다. 영화는 본격적인 산업이 되는 과정에서 저항에 직면했다. 한편, 음악을 산업으로 만들고 상품화한 것은 정부가 아닌 기획사들이었다. 만화가 산업화되는 방식도 달랐다. 만화는 웹툰으로 진화하면서 산업이 되었다. 이러한 과정 끝에 콘텐츠도 산업이 될 수 있다는 개념이 국민들에게 점점 받아들여지기 시작했다.

지금, 두 번째 관점의 변화가 일어나야 하는 시점이 왔다. 첫 번째 변화 때와 마찬가지로 앞선 시각이 필요하다. 그 두 번째 관점의 변화는 콘텐츠의 핵심이 '콘텐츠 제작이 아닌 콘텐츠 유통'이라는 것이다. 지금까지 우리나라의 콘텐츠산업에서는 콘텐츠의 제작이 중심적으로 이루어졌었다. 그러나 이제는 콘텐츠의 유통이 중심이 되는 시대로 변화하고 있다.

콘텐츠의 유통이 중심이 되려면, 정부는 '플랫폼'에 집중해야 한다. 지금까지와는 완전히 다른 형식과 룰을 가진 플랫폼을 개발해야 한다. 정부는 이러한 패러다임 전환이 발생할 수 있도록 지원해야 한다. 그러려면 예술을 산업으로 바꾼 것과 같은 노력이 필요하다.

대한민국 정부의 콘텐츠 관련 정책은 '성공하는 콘텐츠는 세계적인 변화에 대응해야 한다.'라는 관점에 입각해서 입안, 수립, 실행된다. 앞에서도 말했듯이 지금 세계는 4차 산업혁명의 변화를 겪고 있고, 글로벌화가 심화되고 있어 다른 나라들과의 협력이 더욱 중요해지고 있다. 그리고 콘텐츠의 제작보다 유통이 중요해지고 있다. 이런 상태에서 앞으로 정부의 정책은 어떠한 틀을 가지고 변화되어야 할까?

2.
'Made in Korea'에서
'Business with Korea'로

우리나라 사람들은 왜 방탄소년단에 자부심을 가질까? 그 이유는 한국 사람들이 만든 그룹이기 때문일 것이다. 그러나 우리나라는 'Made in Korea'에만 머무르지 않고 'Business with Korea'로 나아가야 한다. 한국에서 한국인이 제작한 콘텐츠만 한국 콘텐츠라는 생각을 넘어서야 한다는 것이다. 우리나라 영화인 『마녀』는 우리나라 감독, 배우, 작가가 만든 작품이다. 그런데 이 영화에 투자한 회사는 미국 영화사 콜롬비아이다. 영화를 만든 사람들은 한국 사람들인데, 투자금은 미국에서 들어온 것이다. 이것이 우리나라 콘텐츠일까, 미국 콘텐츠일까?

우리나라 사람들이 참여하는 프로젝트나 비즈니스라면, 대부분 이것을 긍정적으로 보고 정책지원을 많이 하는 경우가 많다. 우리나라 정부의 정책지원은 우리 국민의 세금을 재원으로 한다. 그렇기 때문에 지금까지는 한국산 콘텐츠에만 지원을 해 주는 경우가 많았다. 하지만 우리나라 콘텐

츠 정책의 대상을 대한민국에만 국한시키는 것은 위험하다.

우리나라 정부의 정책지원은 콘텐츠 자체뿐만 아니라 콘텐츠를 유통할수 있는 해외 플랫폼에도 진출할 필요가 있다. 물론 능력이 된다면 우리나라가 직접 플랫폼을 만들고, 그것을 전 세계 사람들이 모두 볼 수 있는 플랫폼으로 키울 수 있다면 좋을 것이다. 아직 그럴 만한 토대가 되지 않는다면, 우리나라가 해외 플랫폼에 적극적으로 돈을 투자할 필요가 있다. 그러나 개별 업체들은 이런 식으로 관점을 바꾸기가 어렵다. 그렇기 때문에 정부에서 이런 것들을 하나 둘씩 선도해야 한다. 이와 같은 경계를 뛰어넘는 사고가 필요하다. 콘텐츠는 네트워크를 통해 국경 없이 유통되고 소비된다. 해외 콘텐츠에 투자하고, 인력이 진출하는 것이 자유로워야 한다. 해외 콘텐츠가 우리나라에 들어오는 것을 우리나라 콘텐츠가 해외에 진출하는 것만큼 자유롭게 개방해야 한다.

2011년에 네이버가 일본에 진출해서 라인을 만들었다. 라인의 회원은 2016년에 이미 2억 명을 돌파했다. 태국과 인도네시아에서 가장 많이 사용되고 있는 것은 라인이다. 그렇다면 라인을 일본회사라고 할 수 있을까? 법적으로는 일본 회사이지만, 우리나라 콘텐츠가 일본과 동남아시아에 진출할 때 라인이라는 플랫폼을 효과적으로 활용할 수 있을 것이다. 마찬가지로 일본에 투자한 네이버를 부정적으로 생각해서도 안 된다.

3.
'콘텐츠 프로젝트 지원'에서
'콘텐츠 비즈니스 인프라 지원'으로

우리나라 정부의 정책이 콘텐츠 프로젝트를 지원해주는 것에서 콘텐츠 비즈니스 인프라를 지원해주는 정책으로 바뀐다면 어떨까? 미래의 위험을 극복하기 위해서 정부지원은 필수적이다. 이때 정부와 기관과 기업들이 어떻게 협력하는가에 대한 새로운 모델이 정립되어야 한다. 지금까지의 정부 정책은 개별 콘텐츠를 지원해주는 것에 집중되어 있었다. 미래에는 개별 콘텐츠 지원은 장르별로 민간이 스스로 할 수 있게끔 하고, 정부와 기관은 콘텐츠 비즈니스 인프라 지원에 집중해야 한다.

미래에 가장 중요한 분야는 IP, 플랫폼, 파이낸스의 3가지 분야일 것이다. 정부는 이 3가지 분야를 중심으로 하는 비즈니스 지향의 인프라를 지원해야 한다. 이처럼 콘텐츠를 상품의 관점으로 보고, 그에 맞는 정책지원을 해야 한다. 우리나라의 정신을 포기하자는 것도 아니고, 한국적인 것만을 지향해서 세계적인 것을 만들지 말자는 것도 아니다. 그런 것들은

이미 많이 투자해주고 지원해주고 있으니, 세계시장 진출을 위한 인프라 구축에 투자하는 것을 정책의 최우선으로 삼아야 한다는 뜻이다.

IP(저작권)는 콘텐츠 유통의 본질이므로, 정부는 디지털거래소를 확대하고 활성화할 필요가 있다. 플랫폼에 대해서는 플랫폼 개발을 지원하고, 국내외 플랫폼에 중소기업 콘텐츠가 진출할 수 있도록 지원해야 한다. 파이낸스에 대해서는 가치평가, 가치보증, 투융자 복합금융, 글로벌 자본과의 매칭 등을 시도할 수 있다.

기존의 지원방식은 좋은 기획서를 가지고 오면 정부가 돈을 지원해주는 안테나 지원사업 방식이었다. 물론 이러한 방식도 꾸준히 남아있어야 한다. 예를 들어 돈이 없는 대학생들은 단돈 500만 원이 없어서 콘텐츠를 못 만드는 경우가 많다. 이런 사람들을 지원해 주는 것이 중요하다.

콘텐츠 기획서를 은행에 들고 가서 대출이나 투자를 받을 수 있다면 어떨까? 은행은 땅을 가진 사람에게는 대출을 해 주지만, 콘텐츠 기획서를 가진 사람에게는 대출을 해 주지 않는다. 만약 콘텐츠 투자를 목적으로 설립된 은행이 있다면, 누구나 콘텐츠 기획서만 가지고도 대출을 받을 수 있다면 좋을 것이다. 이처럼 정부는 파이낸스와 비즈니스 인프라에 더 많은 투자를 해야 할 필요가 있다. 그 대표적인 예시로 콘텐츠에 자산유동화 방식을 적용하는 방안을 생각해보려고 한다.

여기 거대 정당이 아니라 무소속으로 출마한 국회의원 후보가 있다. 선거운동 마지막 날인 지금, 그는 당선소감의 내용을 심각하게 고민하고 있

다. 다른 사람들이 보기에는 100% 떨어질 게 뻔한 데도 말이다. 콘텐츠를 만드는 사람 역시 마찬가지다. 콘텐츠를 제작하는 사람들이 가장 많이 고민하는 부분은 투자를 받기 힘들다는 것이다. 영화를 만드는 사람들은 자신의 영화가 크게 성공할 것이라고 생각한다. 특히 감독은 영화가 걸리기 바로 전까지도 혹시나 자신의 영화가 최고가 되지 않을까, 천만 관객이 들어오지 않을까 하는 꿈을 꾼다. 하지만 현실은 그렇지 않다.

콘텐츠를 제대로 만들기 위해서는 누군가가 투자를 해야 한다. 하지만 콘텐츠는 위험이 크기 때문에 투자받기가 매우 어렵다. 이 위험을 분산시킬 방법을 생각해야 한다. 주식투자와 같은 방식은 어떨까? 주식회사는 위험을 감소시킨다. 주식을 보유한 사람들이 위험을 나눠 갖기 때문이다. 주식 한 장은 몇 천 원, 몇 만 원에 불과하지만 수백만 명이 모이면 수백억 원이 된다. 주식을 가진 사람은 주식의 액수만큼만 책임을 지면 된다.

콘텐츠도 주식처럼 투자받을 수 있다면 어떨까? 하나의 기획안이 생기면 그것을 위한 펀딩을 할 수 있다. 펀딩을 한다는 것은 돈을 모은다는 뜻이다. 특히 『귀향』 같은 영화를 만들 때 크라우드펀딩이 많이 사용된다. 상업적 콘텐츠를 만들 때도 크라우드펀딩을 활용할 수 있다. 그러나 크라우드펀딩만으로 수십억 원의 돈을 모으기는 힘들다. 아직도 우리나라에서는 영화를 만드는 사람이 투자자들을 알음알음 찾아다니는 경우가 많다. 영화 제작사가 상장되면 자금 문제가 해결될 수 있지만, 상장할 수 있는 회사가 흔하지는 않다. 그렇다면 이를 어떻게 해결할 수 있을까?

『도깨비2』라는 프로젝트가 있다고 생각해 보려고 한다. 이 프로젝트의 기획안과 시놉시스 등을 플랫폼이나 시스템에 올린 다음, 그 프로젝트에 흥미 있는 사람들이 투자를 하게 해주면 된다. 이 프로젝트를 만드는 데 필요한 돈이 50억 원이라면, 50억 원을 5만 원짜리 주식으로 쪼개서 팔면 된다. 중요한 것은 이 주식이 거래될 수 있어야 한다는 것이다. 『도깨비2』에 공유가 참여하기로 결정하면 주식의 가치가 급등하겠지만, 공유가 빠져 나간다면 액면가인 5만 원 이하로 떨어질 것이다. 이러한 시세 변동은 거래가 가능할 때만 의미가 있다.

거꾸로 『도깨비2』에 공유가 참여하지 않는다고 해서 3만 원에 팔았는데, 공유가 마음이 바뀌어서 다시 참여하기로 했다면, 다시 그 주식이 10만 원 이상으로 뛸 것이다. 이 부분에서 차액이 발생하기 때문에 사람들은 흥미를 갖고 이 프로젝트에 투자할 것이다. 이 작품이 완성되어 갈수록 주식의 가격이 올라갈 것이다. 만약 완성 후의 주식 가치가 20만 원이었는데 시사회의 평가가 좋아서 30만 원으로 뛰었다면, 리스크를 감수하고 초기에 5만 원을 투자했던 사람은 6배의 수익을 얻게 된다.

이러한 방식은 제작자들에게도 도움이 된다. 제작비용을 조기에 확보할 수 있기 때문이다. 그렇게 되면 콘텐츠를 안정적으로 만들 수 있다. 그 대신 제작자가 떼돈을 벌지는 못한다. 돈은 여기에 투자했던 많은 사람들이 얻는 것이다. 제작자가 돈을 벌고 싶다면, 자신의 콘텐츠에 대한 주식을 갖고 있으면 된다. 콘텐츠를 만드는 사람 입장에서는 100억 원의 수익이 들어와도 1~20억 원밖엔 못 챙기는 구조가 되겠지만, 이 방법은 안정적으로 제작비를 해결할 수 있다는 장점이 있다. 이것이 시스템이 더 안

정화되는 방법이다.

이것을 위해 필요한 개념이 바로 '자산 유동화'이다. 만약 『도깨비2』의 저작권을 갖고 있지만, 『도깨비2』를 완성할 때까지는 스스로 돈을 모아야 한다면 이것은 유동화가 아니다. 그런데 이 저작권을 유동화시켜서 거래할 수 있다면, 투자자가 유동화된 저작권을 구입하는 방식으로 투자를 하고, 제작자는 이 돈으로 작품을 제작할 수 있다. 이것이 거래되는 과정에서 금액이 오르기도 하고 떨어지기도 한다. 최악의 경우는 망해서 0원이 될 수도 있지만, 여러 사람들이 주식을 나누어서 가지고 있기 때문에 피해가 최소화된다. 이것이 바로 자산 유동화의 개념이다. 우리나라에서 이런 유가증권을 거래할 수 있는 곳은 증권거래소뿐이다. 이 방법을 현실화시키려면 콘텐츠 프로젝트의 기획과 기초 작업물, 즉 IP를 증권화 시켜야 한다. 입법부가 법령을 만들고 행정부가 기준을 만들면 이것이 가능할 것이다.

이런 사례가 없는 것이 아니다. 일본 게임회사의 프로젝트들은 이런 식으로 거래되기도 한다. 그리고 미국에서 마이클 잭슨 역시 이런 방식을 활용했다. 마이클 잭슨은 자신이 죽을 때까지 작곡하는 모든 곡들의 저작권을 먼저 판매한 다음, 그 돈을 당겨쓰는 방식을 활용했다. 우리나라에는 아직 이런 기법들이 없다. 이렇게 되려면 우리나라 콘텐츠 산업 종사자들의 시각이 더 넓어져야 한다. 금융이나 법률 쪽에서도 많은 콘텐츠 전문가가 나와서 우리나라 콘텐츠 시장을 더 키워야 한다.

평범한 대학생은 아이디어가 있고 좋은 기획이 있더라도 10억 원을 투

자받기는 불가능하다. 그렇다고 1명이 10억을 주는 것도 거의 불가능하다. 하지만 이 10억을 천 명이 쪼개서 10만 원씩 줄 수 있는 구조를 만들면 어떨까? 이때 이 사람들이 10만 원을 넣고 그 대학생이 콘텐츠를 완성할 때까지 기다리는 것은 거의 불가능하다. 이때 이 10만 원짜리 증권(주식)을 거래할 수 있게 해 주면 된다. 만약 대학생이 시나리오를 탈고했다면 주식의 가치가 12만 원으로 오를 것이다. 현실성이 더 높아졌기 때문이다. 만드는 사람들도 힘이 나고, 누군가는 2만 원, 20%의 투자이익을 본 것이다. 아직 콘텐츠는 만들어지지 않았는데도 말이다. 콘텐츠가 만들어지기 전까지 가격은 변동될 것이고, 콘텐츠가 제작되어 유통된 후, 수익 정산까지 끝난 다음에 현금으로 받으면 된다.

4.
저작권 문제는 권역별로
다르게 접근해야 한다

우리나라 축구 대표팀이 외국 대표팀과 경기를 할 때, 우리 팀이 반칙을 하면 실점을 막기 위해서 수비수가 적절한 조치를 취했다고 생각한다. 그런데 상대 팀이 결정적인 순간에 반칙을 하면 도덕적으로 잘못된 짓을 했다고 느낀다. 관중들이 그렇게 생각하는 것은 당연한 일이다. 그러나 감독이나 선수들까지 그런 생각을 하는 것은 위험하다. 그들은 객관적 시각을 갖고 있어야 하고, 감정에 치우치면 안 된다.

저작권 보호에 대한 생각 역시 마찬가지다. 대중들은 저작물과 창작물에 대한 권리를 모든 사람이 공유해야 한다는 카피레프트적인 주장을 할 수도 있다. 누구나 자유롭게 사용할 수 있는 공유저작물의 중요성을 강조할 수도 있다. 하지만 우리나라 콘텐츠가 중국이나 동남아시아에 진출할 때는 이야기가 달라진다. 저작권 보호는 꼭 해야 하는 일이고, 저작권 보호를 하지 않는 중국이나 동남아시아 국가들은 아주 몰상식한 나라라고

마냥 비난할 수만은 없다. 이럴 때만 창작자의 권리를 강조하는 셈이다. 이처럼 사람들은 평소에는 카피레프트적으로 생각하다가, 한류 콘텐츠의 저작권 문제가 불거질 때만 저작권 보호에 열성적으로 변하곤 한다. 이것이 과연 객관적인 관점일까? 이것을 공간, 시간, 주체에 따라 나누어 생각해보려고 한다.

저작권을 공간으로 보기

전 세계는 콘텐츠가 보호되고 있는 수준이 다르다. 전 세계를 저작권 보호 수준과 경제 수준에 따라 3가지 지역으로 나누어 차별적으로 접근해야 한다. 미국, 일본, 유럽 국가들은 저작권 보호가 잘 되고 있는 나라들이다. 이 나라들은 경제적이나 문화적으로 저작권에 대한 인식이 높은 편이다. 이처럼 저작권 보호가 잘 되어있는 나라에 콘텐츠를 수출할 때에는 너무 나서지 말고 그 나라에 있는 업체들을 보호해주는 방식으로 따라가야 한다. 우리나라 콘텐츠 전문 유통채널을 정기적으로 확인하고, 문제가 있을 경우 현지 법 절차에 따라 처리하면 된다.

한편 중국, 동남아시아, 남미의 일부 국가들은 저작권의 중요성을 알아가기 시작하는 나라들이다. 이 지역의 국가들은 한류 콘텐츠가 가장 많이 불법으로 공유되고 있는 나라들이다. 우리나라보다 저작권 보호 의식이 낮은 나라들은 일본이나 미국과 동급으로 생각하면 안 된다. 지적재산권 침해 문제를 지적하되, 미국과 일본 등과 같이 저작권 문제에 강하게 대처하는 국가들 뒤를 조용히 따라가면서 다른 나라와 동일한 대우를 받는

것이 좋다. 이 정도에 만족하고 상대국 정부를 자극하지 말아야 한다. 이때 저작권 보호에 대한 우리나라의 어두운 경험을 공유하는 것도 좋은 방법이다. 우리나라도 예전에는 저작권 보호가 약했다고 설명해 주고, 우리나라가 얼마나 빠른 시간 안에 발전했는지 알려주면 된다. 그 다음에 저작권 보호를 잘 해 보자는 방식으로 나가야 한다. 이때 우리나라가 저작권 보호를 얼마나 잘 하는지 자랑하는 것처럼 보여서는 안 된다.

아프리카 등의 일부 국가들은 아직 저작권이라는 이야기 자체가 별 의미 없는 나라들이다. 이런 지역에서는 앞선 나라들과 다르게 접근해야 한다. 이 나라들에는 우리나라 콘텐츠가 그 지역에 유통되는 것 자체에 집중해야 한다. 물론 콘텐츠를 만드는 사람들에게 이것을 강요할 수는 없지만, 우리나라 콘텐츠를 많이 이용하게 해주는 것이 전략적 선택이 될 수 있다. 우리나라 콘텐츠에 익숙하게 만드는 것을 목표로 삼는 것이다. 이 방법은 매우 신중한 사전 검토가 필요하다. 이처럼 똑같은 기준으로 전세계를 바라보아서는 안 된다. 저작권이 잘 보호되지 않는 국가에 우리나라 콘텐츠를 수출할 때는 신중해질 필요가 있다.

사실 우리나라는 오랫동안 저작권이 제대로 보호되지 않았다. 그런데 우리나라가 일순간에 다른 나라가 된 것처럼 저작권 보호를 밀어붙이는 것은 올바르지 않다. 저작권 보호가 잘 안 되는 나라에 문제제기를 할 때는, 우리나라의 과거 모습을 생각하면서 함께 나아갈 수 있는 방법을 생각해야 한다. 저작권을 보호할 수 있는 노하우도 가르쳐 주고, 때로는 기다려 줄 수도 있어야 한다.

저작권을 시간으로 보기

저작권 보호가 잘 되는 지역에서는 현재와 과거에 집중하고, 저작권 보호가 잘 되지 않는 지역에서는 미래에 집중해야 한다. 저작권을 갖고 있는 나라가 다른 나라에게 저작권 보호 시스템을 바꾸라고 요구한다고 해서 그 나라의 시스템이 바로 바뀌는 것이 아니다. 그 나라에서 콘텐츠를 만드는 사람들이 스스로 자신의 저작권을 보호하겠다는 인식을 가져야 한다. 그래야만 저작권이 제대로 보호받을 수 있다. 이처럼 저작권 보호가 잘 되는 나라와 안 되는 나라에 들어갈 때는 별도의 관점을 가져야 한다.

저작권이 해외에서 보호받을 수 있게 기다리는 것도 필요하다. 만약 지금 미국에서 우리나라 콘텐츠의 저작권이 침해받고 있다면 바로 법적소송으로 들어가면 된다. 그러나 중국이나 동남아시아, 아프리카에서 저작권 침해를 당할 경우에는 소송을 해서 돈을 받는 것이 현실적으로 어렵다. 이를 기다릴 수 있어야 한다.

문제는 개별 업체들은 이것을 기다릴 수 없다는 것이다. 업체는 돈을 벌어야 하기 때문이다. 따라서 저작권 문제를 해결하기 위한 공공의 역할이 중요하다. 양국 콘텐츠산업의 발전을 위해 '디지털저작권거래소' 같은 시스템을 공동으로 구축할 수도 있을 것이다. 즉, 해외에서 저작권을 보호받을 수 있는 시스템을 만드는 것이 개별 기업의 저작권 침해를 구제해주는 것보다 효과적일 수 있다.

저작권을 주체로 보기

저작권 문제를 생각할 때는 누가 이익을 보는지를 잘 생각해야 한다. 특히 우리나라 콘텐츠의 저작권을 보호함으로써 우리나라 사람들이 이익을 보게 하겠다는 생각에서 벗어나야 한다. 한류 콘텐츠 저작권 보호를 위해서는 외국의 이익을 먼저 생각해야 한다. 우리의 저작권을 보호하기 위해서는 현지에 있는 사람들이 돈을 벌게 해 주어야 한다는 것이다. 이런 상황이 되면 현지인들이 앞장서서 우리나라의 저작권을 지켜주고 보호해 주게 된다. 따라서 단지 불법적인 이용을 잡아내고 소송을 걸어서 배상을 받는 게 아니라, 우리나라의 저작권을 보호해줄 수 있는 파트너와의 협력관계를 구축해야 한다. 그리고 그 파트너들이 자신의 이익을 확보할 수 있도록 해야 한다.

콘텐츠 수익의 많은 부분을 현지 사람들에게 주자는 이야기가 아니다. 미국이나 일본 콘텐츠, 또는 자국 콘텐츠에 비해 더 좋은 조건을 제시한다면, 현지 사람들의 자발적이고 적극적인 노력을 장기적으로 유도할 수 있다는 뜻이다. 『태양의 후예』의 경우, 중국에서 불법복제가 거의 이루어지지 않았다. 아이치이 동영상 플랫폼에서 『태양의 후예』를 직접 보호했기 때문이다. 하지만 결과적으로 그 과정이 우리나라에게 유익한 일이 되었다. 이런 식으로 저작권 보호에 대한 생각을 바꾸어야 한다.

축구경기를 볼 때 객관적인 시각을 가지려면, 우리 팀은 무조건 잘한 것이고 상대 팀은 무조건 잘못되었다는 생각을 버려야 한다. 물론 응원할 때는 그런 생각을 할 수 있지만, 선수들과 심판, 감독은 상대가 필요에 따

라 거친 플레이를 할 수도 있다는 것을 이해하고 우리 선수들의 몸을 조심시켜야 한다.

손흥민이 있었던 축구 대표팀이 북한에 가서 시합을 한 적이 있다. 그때 북한 선수들은 경기를 매우 거칠게 진행했다. 북한의 입장에서는 그럴 수밖엔 없는 상황이었다. 그것을 가지고 북한에 있는 축구선수들은 무조건 폭력적이고, 축구의 기본도 지키지 않는다고 이야기하는 것은 위험하다. 북한 사람들은 최선의 노력을 다하고 안 되면 이기기 위해 발길질이라도 해야 하는 상황이었음을 고려해야 한다. 저작권 보호 문제도 마찬가지다. 방탄소년단이 전 세계에서 불법 사례를 적발해내면 수 조 원을 더 벌 수 있을지도 모른다. 하지만 방탄소년단이 전 세계의 불법 다운로더들에게 소송을 걸어서 돈을 버는 것이 과연 좋은 일일까? 결코 이상적이라고 할 수는 없을 것이다.

이처럼 저작권 문제를 생각할 때 지역과 권역에 따라 다르게 접근해야 한다. 이렇게 나누어진 지역들은 콘텐츠 관련 정책, 제작방식, 수용방식 등이 모두 다르다. 시간적인 측면에서도 급하게 해결해야 할 때도 있지만, 때로는 천천히 가야 하는 경우도 있다. 상대방이 어떤 상황인지를 생각하고, 그들에게 이익이 되도록 생각해야 한다. 그렇게 나누어보았을 때, 한국은 아직 저작권이 완벽히 보호되는 나라는 아니다. 우리나라는 아직 중국과 더 가깝다.

우리나라는 중국 사람들이 저작권을 지키지 않는다고 비판할 자격이 없다. 우리나라는 10년 전까지만 해도 저작권이 잘 지켜지지 않는 나라였

기 때문이다. 30년 전에는 더 심했다. 우리나라는 저작권의 인식이 낮았던 시기에서부터 높아진 시기까지를 압축적으로 경험했다. 그렇다면 우리나라만이 할 수 있는 역할이 있다. 저작권 의식이 낮은 지역이나 국가를 빠른 속도로 발전시켜주는 것이다. 이제는 우리나라도 다른 문화권의 대중에게 방향성이나 비전을 제시할 수 있다. 이것이 지금 현재 한국의 콘텐츠 업계와 기관이 해야 할 일이다.

5.
우리나라는 자신감을 가져야 한다

운동선수들은 자신감이 승패를 결정할 때가 있다. 상대가 아무리 뛰어
난 실력이 있어도 오늘은 왠지 이길 것 같다거나, 오늘은 되는 날이라고
생각하면 경기가 더 잘 풀리고 승리할 수 있는 것이다. 실제로 더 뛰어난
선수나 팀이 지는 경우가 허다하다. 이와 같이 자신감이 기적을 만들어내
는 경우가 많다.

2002년 북경에서 중국 정부가 인터넷 문화산업 박람회를 열고 우리나
라 업체들을 초청했던 적이 있었다. 2002년 당시, 우리나라는 중국에 대
한 관심도가 그렇게 높지 않았다. 중국에 콘텐츠를 수출해도 판매가 잘
되지 않을 것 같았기 때문이다. 그때 콘텐츠진흥원에서 우리나라 기업들
과 함께 북경에 갔었다. 거기에서 한국관(파빌리온)을 만든 뒤, 우리나라
업체들을 참가시켜 전시도 하고 상담도 할 수 있는 부스를 설치했다.

지금은 중국도 많이 세련되어졌지만, 2002년의 중국은 촌스러운 느낌

이 적지 않았다. 행사 자체도 급히 만든 것이었기 때문에 실수가 많았고, 중국의 콘텐츠 상품들도 초라했다. 그 당시 중국에서는 벌써 한류가 시작되고 있었다. H.O.T, 베이비복스, NRG 등이 중국 젊은이들 사이에서 매우 유명했다. 우리나라 온라인 게임들이 막 중국으로 진출하던 시기이기도 했다. 그때는 중국 콘텐츠가 성장하기 위해서는 아직 한참 멀었다고 생각했다.

행사 둘째 날 저녁이었다. 중국 문화부에서 해외에서 온 바이어들이나 책임자들에게 만찬을 제공하는 자리가 있었다. 헤드테이블에 한국콘텐츠진흥원 원장과 함께 한국대표로 참석했던 적이 있다. 그 테이블에는 일본 대표 2명, 중국 고위직 2명 정도가 앉아 있었다. 나머지 두 테이블에서는 거의 중국 사람들만 앉아 있었다. 행사에 참여한 외국 바이어들에 대한 초청 만찬장이었음에도 불구하고 외국인들은 4~5명뿐, 죄다 중국 사람들만 앉아 있었던 것이다. 그 헤드테이블에서 중국의 문화산업국장이 외국인들에게 말했다. "중국과 미국 중 어느 나라가 더 부유하다고 생각하십니까?" 누가 봐도 미국이 더 부유한 나라였기 때문에 선뜻 대답을 하지 못했다. 그렇게 주춤거리고 있자 중국의 문화산업국장이 웃으면서 다음과 같이 말했다. "중국입니다. 지금 이 자리에 앉아 있는 중국 관리가 몇 명인지 아시나요? 저 말고도 10여 명이 더 있습니다. 중국 전역에서 정부 돈으로 이렇게 훌륭한 저녁 식사를 하는 관리들은 매일 수만 명이 넘습니다. 그러니까 중국 공무원 2만 명만 미국에 보내서 중국에서 먹던 대로 먹는다면, 미국은 2~3년 안에 기아에 허덕이게 될 것입니다." 그러자 테이블에 있던 사람들이 다 같이 웃었고, 화기애애한 분위기에서 만찬이 진행되었다. 그때 느꼈던 것은 이 중국 고위관리가 자신감이 있었다는 것

이었다. 그 자신감이 중국을 바꾸었다고 할 수 있다.

그때 그 자리에 있던 젊은 관리들 중에서 외국에서 유학을 마치고 돌아온 사람들이 지금의 중국을 만들었다. 그들은 자신들의 조국 중국이 다른 나라에 비해 뒤처져 있다는 걸 알고 있었지만, 그럼에도 불구하고 마음속에는 자신감을 품고 있었을 것이다.

우리나라 역시 중국과 같은 자신감을 가질 필요가 있다. 꼭 우리나라만의 무언가를 만들려고 하지 않아도 된다. 지금까지 우리나라가 치고 나왔던 부분은 사실은 약간 어설픔 속에서 나왔다고 볼 수 있다. 우리나라에서 랩을 들여올 때, 다른 나라의 것을 똑같이 가져오지 않았다. 랩뿐만 아니라 다른 문화들의 경우도 마찬가지다. 1980년대에 우리나라의 김수철이 우리나라 한국음악에 빠져 사물놀이를 일렉트릭 기타로 표현하는 시도를 한 적이 있다. 그리고 그것을 '진짜 한국적'이라고 표현했다. 이처럼 본질과는 약간 다르더라도, 우리 나름의 해석을 해서 새롭게 재해석한 경우가 많았다.

일본의 경우는 다른 나라의 것을 똑같이 따라하려는 경향이 높은 국가이다. 만약 베를린 필하모닉이 세상에서 제일 실력 있는 오케스트라라고 생각한다면, 일본 사람들은 동경 필하모닉을 베를린 필하모닉과 똑같이 만들려고 노력했다. 일본 사람들은 재즈를 이해하려면 재즈의 고장에 가서 재즈를 배우고 그 사람들과 똑같은 소리를 내는 것이 성공이라고 생각했다. 하지만 그렇게 똑같이 따라하는 것만으로는 한계가 있었다. 일본은 똑같은 것들만 계속 재생산할 뿐, 새로운 무언가를 만들어내

지 못하고 있다.

진정한 자신감을 자신의 현재 모습을 있는 그대로 냉정하게 인정하고, 미래에 대한 확신과 자신의 성장을 스스로 만들어 갈 능력이 있을 때 비로소 밖으로 드러날 수 있다. 그리고 그 자신감이 자신을 웃음거리로 만드는 유머로 표현할 수 있는 문화적 여유와 결합된다면, 두 눈 부릅뜨고 성공을 위해 매진하는 수준과 또 다른 깊이의 믿음과 안정감을 느낄 수 있다. 중국 공무원의 자신감이 오늘날의 중국 문화콘텐츠산업 발전의 토대가 되었던 것처럼, 우리나라 역시 그러한 자신감을 가진다면 미래 아시아 문화콘텐츠산업의 중심으로 우리나라가 부상하는데 기초를 만들 수 있다고 믿는다.

CONTENTS

CONTENTS

1.
좋아서 고른 콘텐츠와
보여주기 위한 콘텐츠

개인의 기질은 콘텐츠 및 사회적 환경과 상호작용한다. 이러한 상호작용이 모이면 트렌드가 되고, 트렌드가 모이면 역사가 된다. 이 장에서는 나의 개인적인 기질과 기독교문화의 영향을 많이 받았던 나의 환경을 알아보면서 콘텐츠가 개인에게 어떤 영향을 주는지에 대해 생각해보려고 한다.

태어나서 가장 오래 전 기억으로 남아있는 하나의 이미지가 있다. 그것은 4~5살 때쯤, 할머니와 할아버지가 안방에서 작은 그릇에 담긴 땅콩을 형에게 주는 장면이다. 그때 부럽다, 억울하다 같은 감정을 느꼈던 것만 기억날 뿐, 왜 내가 안방에 들어가 있지 않았는지, 왜 그 장면을 밖에서 봤는지는 기억이 나지 않는다. 그것이 가장 어린 시절 기억의 한 장면으로 남아 있다. 이것이 나의 첫 번째 콘텐츠라고 할 수 있다.

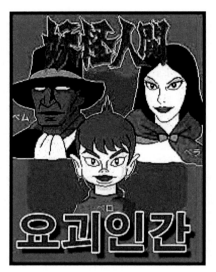

『요괴인간』, 1968, 제일동화.

그 당시에는 TV가 흔하지 않았지만, 아주 어렸을 때부터 집에 TV가 있었다. TV 프로그램들 중 가장 좋아했던 것은 일본의 만화 영화인 『요괴인간』이었다. 그때는 TV에서 『요괴인간』뿐만 아니라 『타이거 마스크』와 같은 일본 애니메이션을 많이 방영했다. 그것이 일본 애니메이션이라는 것은 몰랐지만, 어떤 작품을 처음부터 끝까지 다 본 것은 그 작품이 처음이었던 것 같다. 이때까지는 내게 주어진 콘텐츠들을 보는 정도였다. 그러나 점점 성장하면서 내가 좋아서 고른 콘텐츠와 남에게 과시하기 위한 콘텐츠가 나뉘기 시작했다.

좋아서 고른 콘텐츠는 통속적인 것, 야한 것과 관련이 있었다. 중학교 2학년 겨울방학 무렵부터 소파에 누워 집에 있었던 세계문학전집을 읽기 시작했다. 본격적으로 문학에 빠지는 계기가 된 책은 『데카메론』이다. 나중에 『데카메론』이 소설사에서 매우 중요한 작품이라는 것을 알게 되었지만, 그 당시 『데카메론』을 읽었던 주된 이유는 그 책에 나오는 야한 장면들 때문이었다. 더 좋았던 것은 『데카메론』을 읽고 있으면 부모님이 혼내지 않으셨다는 것이다. 『데카메론』를 읽으면서 어른들의 책들 중에는 야한 책도 있구나 하고 생각했다.

그 후, 세계문학전집 중에서 『채터리 부인의 사랑』같이 야한 제목을 가진 책을 골라보기 시작했다. 하지만 아무리 책장을 빨리 넘겨도 야한 장면이 많이 나오질 않았다. 책의 두께가 다 두꺼웠기 때문에 책장을 빨리 넘기다 보면 야한 장면을 놓치고 지나갈 수도 있었다. 그래서 글들을 빨리빨리 훑어보면서 야한 장면을 찾았다. 속독과 발췌독을 시작한 것이다. 그러자 시간이 지날수록 책을 더 빨리, 더 편하게 읽을 수 있었다. 야한 내용을 찾아서 읽다가 책과 문학에 빠진 것이다.

야한 세계문학전집을 읽으면서 집에 있는 다른 책들을 계속 보기 시작했다. 그러다가 고등학생쯤 되었을 때 레마르크라는 작가에게 완전히 빠져들었다. 물론 문학에 관심을 갖던 아이들이 좋아하던 헤르만 헤세나 앙드레 지드의 작품들도 좋아했지만, 가장 좋아하는 작품은 아니었다. 내가 가장 좋아했던 소설은 레마르크의 작품들이었다. 사실 독일 문단에서는 레마르크의 소설을 통속 소설로 분류한다. 너무 대중적이라는 것, 즉 문학적이지 않다는 이유 때문이다.

여기에서 재미있는 상황이 생긴다. 레마르크 작품의 배경은 대부분 1차 세계대전이나 전쟁이 끝난 후, 독일이 완전히 피폐해진 상황에서의 삶이다. 레마르크에 빠져 있던 7개월 동안 레마르크 작품에 너무나도 감정이입을 한 나머지 항상 침울한 정신상태가 되었다. 한국의 인천에서 고등학생으로 살고 있음에도 불구하고, 나의 정신세계는 1차 세계대전 이후의 암울한 독일 속에 있었기 때문이다.

그렇게 성인들의 독특한 콘텐츠를 읽어 가면서, 또래 친구들과의 커뮤

니케이션에 문제가 생기기 시작했다. 당시에는 세계문학을 읽는 남자아이들은 조금 나약하다는 인식이 있었다. 그 당시 친했던 친구들은 다소 거칠고 장난이 심한 편이었다. 그 친구들은 그런 책이 있다는 것도 몰랐고, 알아도 읽지 않았다. 그러다보니 내가 다른 아이들과는 다르다는 생각을 많이 했다. 물론 레마르크 전집을 처음부터 끝까지 다 읽은 아이가 있었다면 정말 절친이 되었겠지만, 그런 친구는 없었다.

그때 당시 무협소설에 빠진 친구들은 많았다. 하지만 나는 아니었다. 나처럼 집에 레마르크 전집이 있는 독특한 환경에서 자란 아이들은 거의 없었다. 아이들은 당시에 인기 있던 무협소설에는 쉽게 빠져들었다. 무협소설을 좋아하는 아이들끼리 이야기꽃을 피우기도 했다. 요즘 아이들이 「리그 오브 레전드」나 「배틀그라운드」 게임을 같이 하는 것처럼 말이다. 무협지를 전혀 안 보는 아이들은 또래 집단에서 소외될 수도 있었다. 그래서 일부러 보는 아이들도 있었다. 하지만 나는 그렇지 않았다.

영화도 통속적인 것, 야한 것에 끌렸다. 중학교 때, 미성년자 관람불가 영화를 너무나도 보고 싶었다. 그래서 처음 3류 극장에 가서 『겨울여자』라는 미성년자

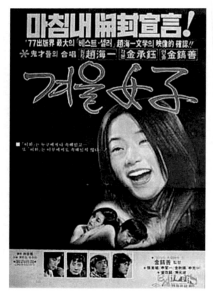

『겨울여자』, 1977, 화천공사.

관람불가 영화를 봤다. 그 당시 3류 극장에서는 2편의 영화를 연달아 보여줬다. 나중에 영화 유통과 마케팅을 공부하면서 그 프로세스가 어떻게 되는지 알게 되었지만, 그 당시엔 왜 2편을 보여주는지 몰랐다. 어쨌든 그 두 작품 중 나머지 하나가 무슨 영화였는지는 기억도 나지 않는다. 그때 당시 교복을 입고 영화를 보러 들어갔는데, 3류 극장은 미성년자가 들어와도 크게 신경 안 쓰고 무조건 표를 팔았다. 미성년자 관람불가 영화였는데도 교복 입은 남학생들이 꽉 차서 영화를 보고 있었다.

1970년대에는 세금을 덜 내려고 티켓 판매 숫자를 축소 신고하는 경우가 많았다. 이것을 위해서 매표소에서 판 영화표를 극장에 입장할 때 수거했다. 지금처럼 좌석제가 아니었기 때문에 영화를 볼 때도 아무 자리에나 앉아서 볼 수 있었다. 그리고 일단 극장에 들어가면 한 편이 끝나도 나올 필요가 없었다. 극장 관계자가 교복 입은 남학생들에게 영화를 한 번만 보고 나오라고 방송했던 것이 기억난다.

영화와 소설에 빠져서 고등학교 1학년까지를 보냈더니, 고등학교 2학년 때 성적이 많이 떨어졌다. 고등학교 2학년 후반 정도가 되니 불안해지기 시작했다. 더 이상 책을 읽지 않게 되었고, 영화도 보지 않게 되었다. 당시에는 콘텐츠를 보는 것이 대학교 입시에 거의 도움이 되지 않았기 때문이다.

하지만 재미있는 소설만 읽던 사람이 딱딱하고 재미없는 교과서와 참고서를 보는 것이 잘 될 리 없었다. 하지만 마음속에는 늘 공부를 해야 한다는 압박감이 있었다. 내가 했던 유일한 일은 콘텐츠를 안 보는 것뿐이

었지만, 정신세계는 온통 좋아하던 소설 쪽에 치우쳐 있었다. 그래서 공부를 해야 한다고 생각하면서도 공부를 하진 않았다.

그렇게 고등학교 2학년 겨울부터 모든 정신을 교과서나 참고서 쪽으로 밀어붙였다. 엄밀히 말하면, 교과서나 참고서도 콘텐츠, 수학문제도 콘텐츠라고 볼 수 있다. 나에게 주어진 학습콘텐츠를 나만의 콘텐츠로 바꾸는 과정에서 재미를 느꼈다. 예전에 레마르크의 소설을 읽을 때는 그렇지 못했다. 작품과 작가에게 압도되는 바람에, 독서는 작가와의 대화라는 사실을 깨닫지 못했던 것이다. 너무 몰입하는 바람에 나 자신을 잃어버리고 완전히 그 속에 빠져 있었다. 그러나 공부는 상호성이 매우 중요하다. 공부한 내용을 나만의 콘텐츠로 바꾸어야 한다. 그렇게 우여곡절 끝에 입시를 성공적으로 끝내고 대학교에 입학했다.

이처럼 좋아했던 콘텐츠는 주로 통속적인 성격을 지닌 경우가 많았다. 지금은 그렇게 생각하는 것은 아니지만, 당시에는 통속적인 것이 올바른 것이라고 생각하지 않았다. 통속적인 콘텐츠는 공부에 도움이 되지 않는 것, 인생에 큰 도움이 되지 않는 것이라는 생각이 있었다. 그러다보니 항상 '올바른 것'을 추구해야 한다는 압박감이 있었다. 그 당시에는 남에게 은근히 '보여주기 용'으로 봤던 콘텐츠들도 있었다.

남에게 과시하기 위한 콘텐츠는 어려운 내용의 콘텐츠인 경우가 많았다. 교과서를 제외하고 처음 읽은 책은 『어린 왕자』, 『갈매기의 꿈』이었다. 초등학교 6학년 때, 처음으로 학교를 졸업할 때쯤 읽었던 것 같다. 그 책을 읽게 된 이유는 단순히 그 책이 집에 있었고, 얇은 책이기도 했고,

그림도 들어가 있었기 때문이었다. 그 책이 무슨 의미인지는 전혀 몰랐다. 그러나 그 책을 본다는 것을 자랑하고 싶은 마음에 사람들에게 그 책을 읽는 모습을 슬쩍슬쩍 보여주기도 했다.

고등학교 때부터 영화를 많이 보러 다녔다. 그때는 미성년자 관람불가 영화가 많이 없었다. 미국에서 영화를 들여올 때 대중성 때문에 성인용 영화를 잘 들여오지 않았기 때문이다. 당시에 부모님이 용돈을 많이 주시진 않

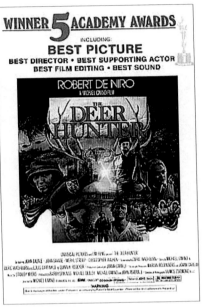

『디어 헌터』, 1978, EMI 필름스, 유니버설 픽처스.

았지만, 다른 것을 거의 하지 않고 극장에 가서 영화를 보았다. 나의 의지로 돈을 주고 가서 본 영화 중 기억나는 것은 월남전을 배경으로 했던 로버트 드 니로가 출연한 『디어 헌터』이다. 그 영화는 너무 어려웠다. 그때는 『디어 헌터』가 무슨 의미인지 잘 몰랐지만 사람들에게 『디어 헌터』가 매우 명작이라고 이야기하고 다녔다. 그걸 이해하고 있다는 게 매우 멋있어 보였던 것 같다.

음악의 경우, 사실 당시에 유행하던 가요나 동요를 좋아했던 적이 별로 없었다. 어느 날, 중학교에 올라가서 친구네 집을 간 적이 있다. 그 친구는 막내였고 위에 나이 차이가 많이 나는 형들이 3명 있었다. 그 집에

는 형들이 좋아하는 팝송들이 LP판으로 쭉 전시되어 있었다. 거기 가서 그 팝송을 듣는 것이 좋다는 느낌보다는, 그 자체가 멋지고 특수한 사람들이 하는 일이라는 생각이 들었다. 그리고 나의 수준은 아직 거기까지 안 됐나보다 하는 생각을 했다. 그때 음악 자체를 막 좋아하지는 않았던 것 같다.

대학교에 입학하고 난 후, 그토록 원하던 콘텐츠를 볼 수 있게 되었다. 그때 나에게 압도적으로 들어온 콘텐츠는 마르크시즘이었다. 내가 원해서 마르크시즘을 선택한 것은 아니었다. 만약 내가 콘텐츠를 자유롭게 선택했다면 통속적이고 대중적인 콘텐츠에 몰입했을 것이다. 하지만, 나는 또다시 '올바른 것'에 대한 압박감을 느끼기 시작했다. 이 당시에는 마르크시즘을 공부하거나 사회운동을 하는 것이 올바른 것이고, 문학소설을 읽는 것은 대학생으로서 하면 안 되는 것이라는 분위기가 있었다.

또 다시 좋아하는 것을 그만두기 시작했다. 하지만 늘 그랬듯이 '올바른 것'이 내게 100% 체화되지는 않았다. 어린 시절에 『어린 왕자』나 『갈매기의 꿈』을 읽는다는 것을 사람들에게 슬쩍 보여줬던 것처럼, 내가 무언가를 하고 있다는 것을 사람들에게 보여주는 식이 되어 버렸다. 그때 읽었던 사회과학 책들을 지금 다시 보면 틀린 부분도 많다고 느껴진다. 하지만 그때는 사회과학 책에 적힌 말들이 옳다고 생각했다. 하지만 그것을 행동으로 옮기는 데에는 막연한 두려움을 가지고 있었다. 행동으로 옮기다가 목숨을 잃는 학생들도 적지 않았기 때문이다. 학생들이 분신하는 것을 보면서, 내가 꿈꾸는 올바른 세상을 위해서 나도 저렇게 행동할 수 있을까? 나는 비겁하고 무능한 사람이 아닐까? 하는 생각이 들었다.

콘텐츠에는 주제의식이 투영되어 있고, 그것이 장면과 행동을 통해 형상화된다. 콘텐츠의 주제의식은 관람자의 행동과 생각을 바꾸기 위한 메시지다. 당시에는 마르크시즘이라는 콘텐츠가 많은 대학생들의 행동에 영향을 주었다. 즉 마르크시즘은 한국 현대사라는 콘텐츠를 관통하는 주제의식이었던 셈이다. 하지만 그러한 주제의식을 행동으로 표현하지 못한 관객(또는 배우)들도 많았다. 나 역시도 그러했다. 나의 대학생활은 그렇게 지나갔다.

1980년대에 사회주의 운동을 하던 많은 사람들이 일본어 공부를 했다. 일본어 책을 보기 위해서였다. 우리나라 사회주의 책들은 모두 금서였기 때문이다. 그때 공부했던 책은 무타이 리사쿠(務臺理作)의 『철학개론』이었다. 그 책을 처음 놓고 강독을 시작했다. 언어체계는 콘텐츠가 아닐지 모르지만, 『철학개론』은 하나의 콘텐츠이다. 지금은 번역본이 있지만, 그 당시에는 번역본이 없었다. 그래서 직접 일본어를 번역해 읽으면서 일본어로 된 『철학개론』의 내용을 이해해야 했다. 그것은 무척 신선한 감동이었다. 다른 언어로 된 사상, 즉 콘텐츠를 직접 이해할 수 있다는 것이 신기하게 느껴졌다.

이것은 외국에서 만들어진 콘텐츠를 수용하는 방식과도 연결될 수 있다. 미국 사람이 우리나라의 창을 듣고 제대로 이해하는 것이 과연 불가능한 일일까? 이해를 못 한다는 생각은 편견이 아닐까? 누구나 자기 나름의 방식대로 해석하고 이해할 수 있는 것이 아닐까? 『철학개론』을 읽을 때, 조사 몇 개만 아는 상태에서 한자를 이어 가면서 읽었다. 일본어 문장이 해석되고 의미가 이해되는 순간 감동을 받곤 했다. 창도 마찬가지다.

남도 사람들의 한을 이해하지 못하면 창을 이해하지 못할 것이라는 태도는 문제가 있다. 중요한 것은 관객이 자기 나름대로 메시지를 받는다는 것이다. 거기에서 의미가 생겨난다.

2.
기독교 문화권의 영향

한 사람이 콘텐츠를 받아들이는 데 있어서 그 사람 주변의 문화적 속성은 매우 중요하다. 기독교 문화권에서 성장한 사람과 불교 문화권에서 성장한 사람은 음악, 영화, 스토리 등의 콘텐츠를 받아들일 때 다르게 받아들일 수 있다. 불교에서는 기적을 강조하지 않지만, 기독교에서는 기적을 믿는다. 기독교에서는 창조에서 종말까지 시간이 일직선으로 이어지지만, 불교에는 윤회가 존재한다. 이처럼 각 종교마다 세상을 보는 관점이나 문화적인 면이 다르다. 그러므로 동일한 콘텐츠도 다르게 수용된다.

기독교문화 속에서 자랐다는 것은 큰 의미가 있다. 1960~70년대에는 교회가 콘텐츠의 측면에서 가장 앞서있는 곳이었다. 교회에는 음악이 흘러넘쳤고, 문예지를 만들기도 했다. 콘텐츠를 만드는 데 참여해볼 기회가 있었던 것이다. 물론 불교에도 불교음악이 있다. 하지만 그것은 스님들이 불경을 외울 때 쓰이는 음악 정도였다. 무엇보다도 이 세상은 기독교문화를 바탕으로 한 서구가 완전히 지배하고 있다. 그러다가 만약 공산주의가

더 발전하고 중국이 전 세계를 지배하는 세상이 된다면, 기독교문화에서 자란 사람은 소수가 될 것이다. 미국이 지배하는 세계에서 기독교문화 속에서 자라났다는 것은 사회적으로 이러한 의미가 있다고 볼 수 있다.

우리 집은 할아버지, 할머니 때부터 기독교를 받아들였다. 그래서 성장 과정 내내 기독교 문화권에서 자랐다. 어렸을 때 교회를 가는 것은 당연한 일이었고, 그곳에서 듣는 설교도 당연한 것이라고 생각했다. 누구나 그렇듯이 기적에 대한 스토리가 나오면 어렸을 때는 그 의미에 대해 깊이 생각하지 않는다. 그러다가 조금씩 머리가 커지기 시작하면서부터는 그것이 사실일 리가 없다고 생각하게 된다. 종교가 어떤 의미인지에 대한 생각보다는, 그런 내용은 사실이 아니고 이것을 사실로 받아들이는 사람들은 참 이상한 사람들이라는 생각을 했다. 그럼에도 기독교 문화는 내게 큰 영향을 주었다.

교회를 다니면서 음악을 진정으로 느끼게 되었다. 가장 영향을 준 것은 성가대 합창이었다. 고등학교 때 성가대의 베이스 파트를 맡았는데, 처음에는 주 멜로디를 따라가는 데에만 급급해서 베이스의 음들이 잘 나오지 않았다. 그러다가 어느 순간부터 정확한 음을 낼 수 있게 되었다. 그때 소프라노, 알토, 테너, 베이스의 4성부가 조화롭게 만들어내는 소리의 아름다움이 내게 큰 기쁨을 주었다.

내가 피아노를 배우게 된 과정은 다음과 같다. 초등학교 2학년 때였던 것 같다. 엄마가 피아노를 배우게 해 주셨는데, 바이엘 하도 못 끝내고 그만두게 되었다. 그때는 피아노를 치러 가는 것이 너무 싫었다. 그러던 어

느 날, 비가 많이 오는 날이었다. 레슨 준비도 안 했고 피아노를 배우러 가기 싫었는데, 레슨을 받으러 가다가 웅덩이에 빠져서 무릎이 까졌다. 곧바로 집에 와서 다시는 레슨을 안 간다고 부모님께 말씀드렸다. 그 후로 피아노를 그만두게 되었다. 바이엘 하를 못 끝냈으니 피아노 학원을 다녔다고 할 수도 없었다.

그러다가 중학생이 되고 나서 찬송가를 연주하고 싶은 마음에 피아노를 독학하기 시작했다. 오른손은 잘 움직이고, 두 손가락으로 누르는 화음까지는 낼 수 있었다. 문제는 왼손이었다. 왼손은 한 번도 제대로 연습을 해 본 적이 없었다. 그렇게 피아노를 치고 있는데 어느 날 갑자기 무언가를 발견했다. '도, 미, 솔'이라는 3화음과 '레, 파#, 라'라는 3화음이 무언가 똑같다는 것을 깨달은 것이다. 누가 가르쳐 준 것도 아니었다.

그렇게 코드를 익히고 나니까 악보에 나와 있는 대로 왼손을 칠 이유가 하나도 없음을 깨달았다. 게다가 모든 찬송가는 거의 1, 4, 5도로만 구성되어 있어서 어려운 지식 없이도 쉽게 칠 수 있었다. 그것에 기초해서 C 코드의 1도면 C음을 치면 되었던 것이다. 그렇게 하니까 나름 멋있는 소리가 나기 시작했다. 음악은 뭐든지 이런 원리로 할 수 있다는 느낌이 들었다. 찬송가만 쳐 봤음에도 불구하고 피아노를 칠 수 있다고 이야기하고 다녔다. 여기에서 문제가 생기기 시작했다.

중학교 2학년 1학기를 마치고 2학년 2학기를 넘어가는 시점에서 서울로 전학을 가게 되었다. 9월부터 새로운 학교에 다니기 시작했는데, 11월에 합창대회가 있었다. 그때 반에서 피아노 칠 수 있는 사람은 손을 들라

고 했다. 나는 내가 모든 화음을 깨우쳤다고 생각했다. 마침 그때 기타 악보를 보면서 세븐 코드, 나인 코드를 깨우치게 되었다. 그 소리가 오묘해서 황홀한 느낌이 들었다. 그 느낌 때문에 내가 피아노를 칠 수 있다고 생각했다. 손을 들었다. 그렇게 우리 반 합창대회 반주자가 되었다.

문제가 심각해졌다. 「희망의 속삭임」이라는 노래를 반주해야 하는 상황에 놓인 것이다. 대회 1달 전이 되자 너무 급한 나머지 어머님께 이 난국을 말씀드리고 피아노 레슨을 받겠다고 했다. 교회에서 알고 지내던 누나에게 피아노를 조금 배웠다. 그 누나는 나의 수준을 알고 있었기 때문에 왼손을 많이 치지 않고도 쉽게 반주할 수 있는 방법을 가르쳐 줬다. 그렇게 맹연습을 했다.

합창대회 당일이 되었고, 노래가 시작되었다. 평소대로 애들이 하는 노래에 섞여 들어갔으면 되는데, 너무 흥분했나보다. 반 친구들의 노래가 끝난 다음에 내 반주가 끝났다. 그날 이후 피아노를 더 이상 치지 않겠다고 마음먹었다. 물론 그 이후에 피아노를 안 친 건 아니고, 시간이 날 때마다 찬송가나 유행가의 악보를 보면서 혼자 치곤 했다. 수준 높은 연주를 한 것은 아니고, F장조면 그냥 파를 연속으로 눌렀다. 하지만 남들에게 내 연주를 보여준 것은 합창대회 때가 마지막이었다.

그렇게 음악을 하다가 인생에서 처음으로 꿈을 갖게 되었다. 바로 지휘자였다. 합창대회를 할 때 지휘하는 친구가 너무 부러웠다. 전체를 리드하는 것이 멋있어 보였던 것 같다. 세상에서 가장 멋진 직업은 여러 연주자들이 내는 소리를 통제해서 원하는 소리를 만드는 지휘자와 작곡가라

고 생각했다. 그때 창작을 하고 싶다는 생각이 들었다. 피아노를 치며 노래를 만드는 건 얼마나 멋진 일일까! 작곡과 지휘를 하고 싶다는 생각이 들었다.

이것을 중학교 3학년 때 부모님께 말씀드렸다. 피아노를 제대로 배우지도 않았으면서 작곡가나 지휘자가 되겠다고 하다니, 부모님은 아마도 황당했을 것이다. 그 당시 부모님은 음악선생님 한 분을 모셔주셨다. 예전에 초등학교 선생님이셨던 것 같다. 그 선생님은 내가 작곡가나 지휘자가 되는 게 얼마나 힘든 일인지에 대해 이야기해 주셨다. 그 당시에는 포기하는 척 했지만, 마음속으로는 작곡가와 지휘자의 꿈을 계속 지니고 있었다.

고등학교 때 2학년이 중심이 되어 열리는 축제 발표회가 있었다. 그때 가장 부러웠던 것은 지휘를 했던 나의 친한 친구였다. 당시 회장을 맡고 있었기 때문에 행사 전체를 총괄하느라 지휘를 할 수가 없었다. 하지만 지휘를 하고 싶은 마음은 마음 깊숙이 남아 있었다. 그렇게 지휘자를 꿈꾸다가 갑자기 혼자서 음악을 작곡해보고 싶다는 생각이 들어 피아노를 치면서 직접 작곡을 해 보았다. 하지만 아무리 여러 시도를 해 봐도 어디선가 들었던 선율처럼 느껴졌다. 따지고 보면 창작이라는 것은 그렇게 시작하는 것인데, 그 당시에는 그렇게 생각하지 못했다. 그래서 나는 작곡에 재능이 없구나, 라고 좌절했다. 그리고 작곡을 그만두었다. 그 후로 음악을 해야겠다는 생각은 포기했지만. 교회에 꾸준히 음악을 들으러 가곤 했다. 대학생 때 교회에 갔던 이유는 설교말씀을 듣는 것이 아니라 오로지 CCM을 듣기 위해서였다.

교회가 내게 준 영향은 음악만 있는 것이 아니었다. 고등학교 시절 한창 레마르크 소설에 빠져 있다 보니, 누가 시킨 것도 아닌데 소설을 써 보고 싶다는 욕망이 생겼다. 당시에 다니던 교회에서 1년에 한 번씩 문예집을 만들었는데, 마침 편집장을 맡게 되었다. 그래서 문예집의 맨 마지막에 직접 쓴 소설을 넣었다.

그 소설은 중학교 시절의 경험을 바탕으로 쓰였다. 중학교 때 과학반에서 경연 대회를 나간 적이 있다. 한 학교에서 4명의 아이들이 나가는 방식이었는데, 경연대회에 나가기 전날 밤에 학교 과학실에서 모의실험을 했었다. 그때 너무 지루한 나머지 실험실 지하로 내려가 본 적이 있다. 파이프로 막혀 있어서 많이 내려가 보지는 못했지만, 이 경험에서 모티프를 얻어 소설을 짓게 되었다.

그 소설의 내용은 대충 이러하다. 주인공은 시험공부를 하기는 싫고, 성적은 올려야 하기 때문에 교무실에 몰래 들어가서 시험지를 훔치기로 한다. 친구들과 같이 과학실 지하로 내려가서 교무실과 연결되는 통로로 들어간다. 그리고 교무실 바닥의 문을 열고 올라가려고 할 때, 저 쪽 복도에서 저벅거리는 발자국 소리가 들려온다. 이 발자국 소리와 함께 소설이 끝난다. 이 소설이 지금 남아있지 않은 것이 너무 아쉽다.

이처럼 기독교문화권에서 자란 나는 콘텐츠를 풍부하게 접하고, 그것을 직접 만들어 볼 기회가 생겼다. 물론 종교의 합리성에 의문이 있었기 때문에, 대학에 들어간 후에는 사회과학 책들을 보면서 기독교 자체를 타자화시켜 버리긴 했다. 종교라는 것이 인간의 두려움을 없애는 것이고,

인간이 만들어서 인간을 억압하는 도구라는 생각이 계속 들었던 것이다. 그럼에도 불구하고 어렸을 때 겪었던 기독교문화는 지금까지도 내 안에 큰 비중을 차지하고 있다.

교회를 열심히 다니진 않았지만, 교회에서 받는 느낌은 긍정적인 편이었다. 목사님이나 신부님들의 말씀을 들으면서 어렸을 때는 그냥 수용했고, 나이가 어느 정도 들었을 때는 '저 사람은 자신의 인생은 제대로 살면서 저런 말을 할까?'라고 생각하며 비판적인 생각을 가졌다. 그때보다 나이가 훨씬 든 지금은 설교말씀을 훨씬 더 넓은 마음으로 듣는다. 이제는 목사님이나 신부님들의 말 중 내가 진짜로 새겨들어야 할 내용이 무엇인지에 더 중점을 두게 되었다. 콘텐츠를 받아들이는 마음이 바뀌기 시작한 것이다.

CONTENTS

CONTENTS

1.
인간이 산다는 것과 콘텐츠의 의미

현재 표준국어대사전에 등록되어 있는 '콘텐츠'의 정의는 '인터넷이나 컴퓨터 통신 등을 통하여 제공되는 각종 정보나 그 내용물. 유·무선 전기 통신망에서 사용하기 위하여 문자·부호·음성·음향·이미지·영상 등을 디지털 방식으로 제작해 처리·유통하는 각종 정보 또는 그 내용물을 통틀어 이른다.'이다. 이것은 약간 좁은 의미의 콘텐츠라고 볼 수 있다. 사실 콘텐츠의 어원을 살펴보면, 콘텐츠는 이것보다 훨씬 넓은 의미로 쓰인다는 것을 알 수 있다. '콘텐츠(contents)'의 단수형 content의 어원을 살펴보려고 한다. 고대 프랑스어 'contenter'는 '만족하는'의 의미를, 중세 라틴어 'contentare', 'contentus'는 '포함되어 있는, 만족하는'이란 뜻이다. 콘텐츠는 포함과 만족의 의미를 지닌 단어인 것이다. 이를 해석해보면, 콘텐츠는 '만족하기 위한 내용물'이라는 뉘앙스를 지니고 있다고 볼 수 있다. 이런 의미에서 콘텐츠는 '인간의 욕구를 충족시키기 위한 행위의 표현물'이라고도 할 수 있다. 인간은 생각을 하고 그것을 콘텐츠로 표현하는데, 그 이유가 자신의 욕구를 충족하기 위함이라고도 볼 수 있기 때문이다.

영화감독이나 드라마 작가 같은 사람들을 떠올리면, 콘텐츠는 평범한 사람들과는 동떨어져 있다는 느낌이 들 수 있다. 그러나 그것만이 콘텐츠가 아니다. 사람들이 유튜브에 올리는 영상도 콘텐츠고, 누군가와 하는 대화도 콘텐츠고, 인간의 기억이나 상상 그 자체도 콘텐츠라고 할 수 있다.

그렇다면 인간은 무엇을 하는 존재일까? 생물학적인 관점에서 보면, 인간은 DNA를 남기고 가는 존재다. 인간에게 가장 중요한 일은 종족을 번식시키는 일이기 때문이다. 그런데 어떤 의미에서는 인간은 콘텐츠를 남기고 가는 존재이기도 하다. 인간이 하는 모든 행위들은 다음 세대에게 전달된다. 전통적인 역사관에서는 소수의 영웅들이 인류의 역사를 이끌어간다고 하지만, 정확히 말하면 인류의 역사는 인간이 이끌어가는 것이다. 이 역사는 인간이 남긴 콘텐츠들에 의해 이루어진다. 모든 인간의 삶은 나름의 중요한 의미를 가지고 있다.

호랑이는 죽어서 가죽을 남기고, 사람은 죽어서 이름을 남긴다는 말이 있다. 인간은 콘텐츠를 만듦으로써 영원히 인간세계에 남게 된다. 콘텐츠가 인간의 욕구를 충족시키고 만족감을 느끼게 만들기 위한 내용이라면, 사람들은 영생의 욕구, 후대에 자손을 낳아 좀 더 안전하게 DNA를 번식시키려는 욕구를 충족시키기 위해 콘텐츠를 만드는 것이라고 볼 수 있다. 이처럼 인간은 콘텐츠를 만들면서 일생을 살아가는 존재이다. 사람이 살면서 하는 일 중에서 가장 중요한 것은 자신의 콘텐츠를 만들어서 후세에 전달하는 것이라고 볼 수 있다.

이 세상에는 누구의 도움도 없이 혼자 만들었다고 할 수 있는 콘텐츠는 없다. 여러 콘텐츠들이 유전자나 기억 속에 남아 있다가, 그것이 변형되고 조합되어 새로운 콘텐츠로 탄생하게 된다. 그리고 콘텐츠는 여러 사람들의 협력을 통해 만들어지는 경우가 많다. 이제 한 사람이 일생에서 콘텐츠를 남긴다는 말은, 단지 개인의 콘텐츠를 남긴다는 것이 아니라 여러 사람들과 함께 만든 콘텐츠를 남긴다는 의미가 되었다.

이처럼 콘텐츠는 매우 가치 있는 것이다. 만약 어떤 사람이 반도체의 성능을 높이기 위해 집에서 10년 동안 연구만 한다면, 그 사람이 상업적인 능력이 없어도 가치 있는 일을 하고 있다고 생각할 수 있다. 그런데 어떤 사람이 좋은 음악을 만들기 위해 하루 종일 홍대 지하실에서 음악만 만들고 있다면, 밥벌이도 못하는 놈이라고 생각하는 경우가 많다. 이 두 개의 작업 중 어떤 것이 더 가치가 있을까? 어떤 것이 더 인간을 행복하게 해 주는 것일까? 인간에게 각각의 행위가 어떤 의미를 지니고 있는지에 대한 고민을 더 해 보아야 한다.

'좋은 콘텐츠'란 무엇일까? '좋은 콘텐츠'는 전 인류에게 모두 좋은 콘텐츠일까? 이것은 자칫하면 마치 원자폭탄과 비슷해질 수 있다. 아인슈타인을 비롯한 미국 과학자들은 인류를 위하는 마음으로 원자력과 원자폭탄을 연구했다. 하지만 그 결과 전 세계가 위험에 빠졌다. 마찬가지로 우리나라 콘텐츠가 전 세계적으로 인기를 끄는 것도 비슷할 수 있다. 극단적으로 말해서 전 인류가 모두 똑같은 콘텐츠를 좋아하고 똑같은 콘텐츠를 만드는 사태가 발생할 수도 있기 때문이다. 그렇게 되면 극소수의 인기 콘텐츠가 인류의 생각과 행동까지 바꾸어버릴 것이다. 이런 관점에서

생각해본다면, 한국 콘텐츠가 인기를 끌고 전 세계 사람들이 한류를 좋아하는 것이 과연 바람직한 일인가? 할리우드 콘텐츠로 전 세계가 뭉쳐지는 것이 옳은 것인가? 하는 생각도 마찬가지다. 이런 부분에 대해 한 번쯤은 생각해볼 필요가 있다.

앞서 넓은 의미의 콘텐츠는 인간의 욕구를 충족시키기 위한 행위의 표현물이라고 정의했다. 콘텐츠의 좋고 나쁨을 따지려면, 인간의 모든 표현물의 좋고 나쁨을 따지는 것이 된다. 이는 사람들의 욕구와 행위를 어디까지 통제할 것인가에 대한 내용과도 연결된다. 이 기준은 사람마다, 국가마다, 지역마다 다를 것이다. 그렇기 때문에 세상에 정확하게 어떤 것은 좋은 콘텐츠이고, 어떤 것은 나쁜 콘텐츠인지 나눌 수 있는 것은 없다.

그러나 지금 전 세계의 콘텐츠시장에서는 여러 가지 문제들이 발생하고 있다. 가장 대표적인 문제는 사람들이 과도하게 수익성을 추구하고 있다는 것이다. 물론, 지금은 자본주의 시대이기 때문에 수익이 있어야 콘텐츠를 재생산할 수 있고, 콘텐츠를 만드는 일을 지속할 수 있다. 무엇보다도 굶어죽지 않을 만큼의 돈을 벌어야 먹고 살 수 있다. 하지만 수익을 너무 과도하게 추구했을 경우, 여러 문제들이 생긴다. 수익성을 추구하다 보면 콘텐츠를 더 자극적으로 만들게 된다. 이것의 대표적인 사례가 포르노이다. 영상이 온라인으로 유통되면서 가장 빠르게 돈을 벌었던 분야가 바로 포르노이다. 물론, 우리나라에서는 포르노가 불법이지만 그렇지 않은 나라들도 있다. 포르노 중 일부는 미성년자 성착취나 실제로 지나친 학대를 자행하는 포르노도 있다. 이런 포르노를 만드는 모든 사람들이 수익 추구만이 목적은 아니겠지만, 적어도 이런 것들이 돈이 되기 때문에

하는 사람도 분명히 존재한다. 사람들의 이러한 욕구와 행위를 어디까지 허용해야 할까?

과도한 수익성을 추구하여 콘텐츠를 자극적으로만 만들게 되면, 콘텐츠의 다양성이 저하될 수 있다. 지금 미국의 콘텐츠 시장이 무서운 속도로 성장하면서 거의 전 세계의 콘텐츠 시장을 지배하고 있다. 우리나라와 인도의 영화시장은 전 세계에서 보기 드문 형태를 갖고 있다. 박스오피스에 미국영화뿐만 아니라 자국영화들이 많이 활성화되어있기 때문이다. 하지만 다른 나라는 그렇지 않은 경우가 대부분이다. 전 세계는 미국 콘텐츠와 미국 콘텐츠가 아닌 것으로 나뉘어가고 있다. 이처럼 전 세계의 콘텐츠 시장이 미국화되면 전 세계 콘텐츠의 다양성 문제가 생긴다.

그렇다면, 전 세계가 미국화되는 것이 잘못된 것일까? 꼭 그렇다고 볼 수만은 없다. 미국의 콘텐츠에서 배울 점이 있다면, 그것을 비판적으로 검토하여 수용하고 자신의 콘텐츠에 적용하는 것은 나쁜 일이 아니다. 모든 콘텐츠의 수용자들이 자국의 콘텐츠시장이 미국화되는 것을 원한다면, 전 세계의 미국화는 그렇게 잘못된 것은 아닐 수도 있다. 그러나 실상은 그렇지 않다. 전 세계는 매우 다양하다. 사람들은 모두 다르기 때문에 미국화가 된다고 해도 그것에 반발하는 사람이 반드시 생길 것이다. 전 세계가 미국화된다면, 그것에 반발하는 사람은 비주류가 될 것이고 그 사람의 콘텐츠는 덜 존중받을 것이다. 즉, 수익을 내지 못할 것이다. 국내 영화시장만 해도 상업영화와 독립영화로 나뉘어 있고 독립영화를 만드는 사람들은 거의 생계를 유지하기가 어려운 상태이다. 그 사람들은 자신의 욕구를 표현하는 행위, 즉 콘텐츠를 주류인 사람들보다 더 통제받게

될 것이다. 이처럼 전 세계가 일체화되는 것이 과연 바람직한 현상인지에 대해 많은 고민이 필요하다. 마찬가지로 한류가 해외로 확산될 때도 이와 같은 관점으로 고민하는 것도 필요하다. 이런 고민들이 더 활발하게 논의 되기 위해서는 콘텐츠 교육이 필요하다.

2.
콘텐츠 교육

앞서 콘텐츠란 '인간의 욕구를 충족시키기 위한 행위의 표현물'이라고 정의했다. 그리고 콘텐츠를 만들 때 인간이 자신의 만족을 위해 무언가를 표현하려는 욕구를 얼마나 제한해야 하는가에 대해 생각해 보았다. 이 고민을 더 구체적으로 하려면 콘텐츠를 위한 교육이 필요하다. 이를 위해서는 콘텐츠를 읽고 쓸 수 있는 능력, '콘텐츠 리터러시'가 필요하다.

모든 사람들은 콘텐츠를 만드는 사람(공급자)인 동시에 콘텐츠를 수용하는 사람(수용자)이다. 모든 사람들은 자신의 콘텐츠를 만들기도 하고, 다른 사람의 콘텐츠를 보거나 듣기도 한다. 다른 사람들이 만든 콘텐츠를 제대로 수용하기 위해서는 그 콘텐츠를 정확하게 이해할 수 있는 능력이 필요하다. 콘텐츠를 보다 잘 이해하고 감상하려면 자신의 콘텐츠를 만들어 보아야 한다. 바이올린 연주를 보다 잘 감상하기 위해서는 바이올린의 기초를 알고 있어야 더 감상하기 쉬울 것이다. 영화를 보다 잘 감상하기 위해서는 작은 영화라도 한번 만들어 본 경험이 있는 것이 더 좋다. 여기에서

콘텐츠를 만든다는 것은 자신이 그 분야의 전문가가 되기 위해 피나는 노력을 해서 세계적인 바이올리니스트, 세계적인 영화감독이 되기 위함이 아니다. 다른 사람의 콘텐츠를 잘 이해하고 감상하기 위해서이다.

근대 이전의 교육은 엘리트 교육 중심이었다. 문자를 읽고 쓰는 것은 엘리트들의 특권이었고, 일반 대중은 문자에 접근조차 어려웠다. 대중들도 교육을 받을 수 있는 보편교육은 근대 이후에야 시작되었다. 보편교육이 이루어진 덕분에 유럽이 먼저 선진화될 수 있었고, 더 나아가 산업사회를 열 수 있었다. 근대 일본이 아시아의 패자로 군림할 수 있었던 것도 보통 교육의 이념 하에 국민 전체를 교육시켰기 때문이다.

지금은 보편교육을 넘어, '창의적 교육'이 이루어져야 한다고 주장하는 사람들이 많다. 그러나 창의적 교육이 무엇인지에 대해서는 누구도 정확히 말하지 못한다. 지금까지 창의적 교육이 힘들었던 이유는 창의성을 특별하거나 대단한 것으로 생각했기 때문이다. 창의성은 별다른 것이 아니다. 창의성은 지금까지 없었던 이야기를 만들어내는 것이 아니다. 단순하게 남의 것을 그대로 베끼거나 모방하지 않은 정도라면 창의성이 있다고 인정받을 수 있다. 창의적 교육을 위해서는 다양한 콘텐츠를 접하는 것으로 시작해서 콘텐츠를 직접 제작하는 것으로 넘어가는 것이 좋다. 이처럼 창의적 교육을 위해서는 개개인이 그냥 다양한 콘텐츠를 접하는 것으로 끝나는 것이 아닌, 직접 자신만의 콘텐츠를 만들 수 있는 능력까지 길러주어야 한다.

우선, 다양한 콘텐츠를 접하게 해 주어야 하는 이유는 무엇일까? 창의

적인 사고를 하려면 다양한 것들을 접하고, 그것을 모방할 수 있는 기회가 필요하다. 그래야 더 다양한 것들을 만들어낼 수 있는 기회가 많아진다. 그러나 지금까지의 문자 위주의 교육은 어떤 것을 모방하는 것에 제한이 있었다. 무언가를 표현하기 위해서는 문자로 설명을 할 수 있어야 인정을 받는 경우가 많다. 하지만 콘텐츠는 문자로만 설명할 수 있는 것이 아니다. 그림, 음악, 영상, 몸짓 등 다양한 매체로 표현할 수 있다. 하지만 학교에서는 문자 위주의 교육을 하고, 그림, 음악, 몸짓 등의 표현방식은 '예체능'이라는 이름하에 문자교육의 부수적인 것으로 치부되곤 한다. 콘텐츠를 더 다양하게 표현하려면, 여러 가지 매체들을 통한 다양한 콘텐츠들을 접하고 그것을 통해 자신의 콘텐츠를 만들 수 있어야 한다.

현재 교육의 핵심은 '아는 것'이다. 미분을 알고 적분을 알고 삼단논법을 알고 역사 사실을 아는 것이 현재까지의 교육이었다면, 미래의 교육은 '느끼는 것'이 되어야 한다. 안다는 것과 느끼는 것은 '깨닫는 것'으로 귀결된다. 진정한 교육은 '깨닫는 것'이라고 할 수 있다. '사랑은 이런 것이다'라는 것은 지식으로만 얻어지는 것이 아니다. 사랑을 직접 느끼면서 그것이 '사랑'이라는 단어로 쓰인다는 것을 알아야 한다. 그리고 그것을 자신의 콘텐츠로 바꾸어 표현할 줄 알아야 한다. 그래야 다른 사람이 자신의 콘텐츠를 이해하고, 그것을 통해 소통을 할 수 있다.

더 다양한 콘텐츠를 접하고 자신의 콘텐츠를 만들려면, 모든 콘텐츠가 상호적 콘텐츠의 방향으로 가야 할지도 모른다. 앞으로는 사람들이 콘텐츠를 자유롭게 변형시키고 활용할 수 있는 자유도가 더 높아져야 할 수도 있다. 현재 사람들은 누군가의 소설을 단 한 글자도 고치지 못한다. 저작

권 문제 등의 다양한 문제가 발생하기 때문이다. 과학기술이 급속도로 발전하는 지금, 한 개인이 내는 아이디어들이 온전히 자신만의 소유라고 할 수 있을까? 저작권이 더 정밀하게 계산되는 시스템이 만들어진다면, 콘텐츠 변형이 더 자유로워질 수 있다. 콘텐츠를 변형할 때 일정 값만 지불하면 자유롭게 활용할 수 있게 해 주는 시스템이 만들어질 수도 있다.

『기생충』이라는 영화는 누구도 바꾸지 못한다. 그렇게 하려면 2차 저작물 허가를 받아야 한다. 만약 누군가가 장면을 끼워 넣거나 순서를 바꿀 수 있다면 어떨까? 상황에 따라서는 콘텐츠가 더 풍부해질 수도 있을 것이다. 이처럼 상호적 콘텐츠는 게임처럼 상호작용하는 콘텐츠를 뜻하는 것이 아니다. 이처럼 콘텐츠를 활용할 수 있는 범위가 자유로워지면, 더 다양한 콘텐츠를 효과적으로 즐길 수 있게 된다. 콘텐츠를 즐기는 방법에는 그 콘텐츠를 보거나 듣는 것만 있는 것이 아니다. 콘텐츠를 즐기는 방법 중 하나는 '재해석'이 있다. 만약 어떤 곡이 있다면, 그것을 재해석하여 나만의 스타일로 바꾸어 연주할 수 있다. 다른 사람들이 재해석한 곡을 들으면서 새로움을 느끼기도 한다.

뉴턴의 이론을 아인슈타인이 확장하고, 아인슈타인의 이론을 양자역학이 확장했듯이, 콘텐츠 또한 문자 위주의 1차원적 콘텐츠에서 영상과 상호작용성, CT 기술을 갖춘 융복합 콘텐츠로 확장되고 있다. 앞으로는 결국 콘텐츠가 문자를 대체하게 될 것이다. 콘텐츠 중심 교육은 문자 중심 교육의 한계를 해결할 수 있고, 더 다양한 사고를 할 수 있는 방법이 될 것이다.

3.
콘텐츠가 중심인 미래사회

100년 뒤의 세계를 생각해보자. 과학기술은 지금과 비교할 수 없을 정
도로 발전되어 있을 것이다. 새로운 시대가 되면 소비자와 창조자가 정확
하게 구분되지 않을지도 모른다. 특수하고 제한된 사람만이 수준 높은 콘
텐츠를 만들고, 그것이 상품화되어 더 많은 소비를 만들어내는 지금의 제
작 방식과는 달라질 수도 있다.

만약 전 세계 사람이 30명이고, 6명씩 다섯 조가 연극을 하는 상황이라
면, 가장 이상적인 상태는 한 조가 연극을 하고 나머지 네 개의 조들은 관
객이 되는 것이다. 지금까지는 소비자들이 좋아하는 연극은 돈을 벌고,
소비자들이 싫어하는 연극은 금방 내려졌다. '소비자가 왕'인 상황이 계속
되어온 것이다. 하지만 새로운 시대에 인간이 가질 수 있는 가장 큰 기쁨
중 하나는 콘텐츠를 창작하는 것이 될지도 모른다. 모든 사람들이 주제의
식을 가진 콘텐츠를 만들고, 자신이 만든 콘텐츠를 남이 봐 주고, 만드는
과정에서 스스로 성장해나가는 기쁨에 집중해야 한다. 남의 콘텐츠를 참

고하여 자신의 콘텐츠를 더 발전시키고, 콘텐츠를 바탕으로 한 커뮤니티에서 사람들과 소통하는 그 자체가 인간이 에너지를 써야 하는 넥스트 잡(job)이다.

　만약 이런 시대가 온다면, 미래에는 제조업 중심의 사회가 아닌 콘텐츠 중심의 사회가 올지도 모른다. 여기에서 콘텐츠란 인간의 욕구를 충족시키기 위한 행위의 표현물 같은 넓은 의미로 쓰인 것이 아닌, 일반적인 대중문화 콘텐츠라고 볼 수 있다. 이 말은 콘텐츠 중심의 사회 이전에는 콘텐츠가 존재하지 않았다는 것이 아니다. 콘텐츠는 과거에도 계속 존재했는데, 점점 갈수록 콘텐츠의 중요성이 높아질 것이라는 뜻이다. 콘텐츠로 생계를 유지하는 사람들이 점점 많아질 것이라는 뜻이기도 하다. 농업사회에서는 많은 사람들이 농사를 지으며 살았고, 제조업사회에서는 많은 사람들이 물건을 제조하며 살았으니 콘텐츠 중심의 사회에서는 콘텐츠업계에 종사하는 사람들이 더 많아질 수도 있다는 것이다. 이때, 콘텐츠의 가격은 점점 상승할 것이다. 음식을 생산하는 것이 중심이었던 농업사회에 비해, 제조업사회의 농산물 가격이 훨씬 저렴해졌다. 점점 갈수록 공산품의 가격 역시 저렴해지고, 공산품이 많이 보급되고 있다. 과거에 비해 콘텐츠의 가격은 더 비싸지고 있다. 약 20년 전까지만 해도 지금 사람들이 한 달에 7~8천 원을 내고 음악 스트리밍 서비스에 가입할 것이라는 생각을 전혀 하지 못했다. 몇 년 전까지만 해도 동영상 스트리밍 서비스를 돈을 내고 구독할 것이라는 생각도 전혀 생각하지 못했다. 어쩌면 미래의 모습은 많은 사람들이 콘텐츠를 만들고 즐기면서 살아가는 형태가 될지도 모른다.

만약 콘텐츠 중심의 사회가 온다면, 지금까지 상상하지 못했던 수많은 문제들이 생길 수 있다. 제조업사회가 되었을 때 노동자와 자본가의 갈등이 극대화되었던 것처럼, 콘텐츠가 중심인 세상이 되었을 때 창의적인 콘텐츠를 만들어 상품화시킬 수 있는 사람과 그렇지 않은 사람들의 격차가 극대화될 수 있는 가능성도 있다. 하지만 산업사회로 넘어오면서도 많은 시행착오를 겪으면서 성장했던 것처럼, 콘텐츠사회로 넘어오면서 또 인류가 한 번 더 성공하는 계기가 될 수도 있다.

또한, 자본주의나 상품 중심의 세계에서는 평화가 계속되기 어렵다. 콘텐츠 중심의 사회는 자본이 목적이 되는 것을 지양하고, 콘텐츠 자체가 목적이 되는 순간에 나머지가 부수적으로 딸려오는 형태가 되어야 한다. 물론, 더 좋은 기기를 가진 사람이 더 질 높은 콘텐츠를 만들 수 있을지도 모른다. 하지만 일반상품과는 달리, 콘텐츠의 경우 만드는 기계가 좋다고 해서 더 좋은 콘텐츠를 만든다는 보장은 없다. 만드는 데에 큰 비용이 들지 않는 콘텐츠들도 많다. 물론 기초적인 비용은 들겠지만, 스마트폰 하나만 있어도 충분히 콘텐츠를 만들어낼 수 있다. 그렇다면, 미래에는 전 세계 사람들이 콘텐츠를 만들 수 있는 기반을 만들어주는 것이 매우 중요해질 것이다.

개인들이 만들 수 있는 콘텐츠 중에서 가장 쉬운 형태의 콘텐츠는 웹툰이라고 할 수 있다. 상상한 것을 웹툰으로 표현하기 위해서는 비교적 쉬운 과정을 거쳐 그림으로 나타낼 수 있다. 영상의 경우는 한계가 있다. SF 영화 같은 것을 혼자 만들기는 어렵기 때문이다. 웹툰은 독자 장르도 될 수 있지만 영상콘텐츠와 같은 거대자본으로 연결되는 매개적 역할을 할

수도 있다. 마치 시나리오가 하나의 독자적 장르이지만, 문학의 한 장르
로서 읽히거나 연극 또는 영화의 각본이 되기도 하는 것처럼 말이다.

미래에 많은 사람들이 콘텐츠로 돈을 벌 수 있게 된다면 과연 인류가
행복해질까? 이것을 알 수는 없지만, 꿈꿀 수는 있다. 그러려면 인간이 어
떤 순간에 가장 행복한지를 생각해보아야 한다. 인간이 행복해지기 위해
서는 자신이 누구인지를 스스로 깨닫고, 자신이 다른 사람들과 다르다는
것을 알아야 한다. 인간은 남들과 다른 생각을 하고 그것을 표현하는 존
재이고, 그 표현을 콘텐츠로 해낸다. 콘텐츠는 자신의 느낌과 개성을 살
릴 수 있는 것이다. 남들과는 다른 것을 만듦으로써 다른 사람들과 다르
다는 것을 확실히 표현할 수 있다. 단순히 기술이 발달한 세계보다는, 각
자의 개성이 활발하게 표현되었을 때 더 살기 좋은 세상이 되지 않을까?

인공지능 시대, 모든 것을 로봇이나 컴퓨터가 하는 시대가 되면, 인간
은 무엇을 해야 할까? 인간이 해야 할 일은 창의적인 콘텐츠를 만드는 것
일 수도 있다. 인공지능은 계속해서 반도체의 크기를 10분의 1로 줄이고,
성능을 1,000배로 늘려나갈 것이다. 산업경쟁력이 그렇게 높아지는 순
간, 인간들은 아무 일도 하지 않고 배터지게 먹을 수 있는 픽사 애니메이
션『월-E』의 우주선 같은 세상을 꿈꿀까? 모든 사람들이 개인용 이동기기
에 앉아서 태평스럽게 살아가는 것이 과연 진정으로 행복한 삶일까?

진짜 지금 콘텐츠의 시대가 왔다면, 콘텐츠가 인간의 삶을 바꿀 수 있
을 것이다. 콘텐츠로 전 세계 사람들이 서로 소통한다면, 그 과정에서 세
상을 위한 더 좋은 생각들이 나타나게 될 것이다. 또한 다음 세대를 위한

학문적인 성취도 축적되어 갈 것이다. 콘텐츠에 대한 교육을 받은 사람들이 콘텐츠를 만들 것이다. 이렇게 만들어진 콘텐츠는 인류의 유산으로 남을 것이다. 미래 세계는 모든 사람이 콘텐츠를 만드는 세계, 모든 사람들이 창조자이면서 소비자인 세계가 될 것이다.

콘텐츠
세계
시리즈

인간은 생각을 하기 때문에 다른 동물들과 차별화된다. 원시 인간은 자신의 생각을 소리나 그림으로 표현하기 시작했다. 처음으로 콘텐츠가 만들어진 것이다. 시간이 흐르자 언어와 문자가 태어났고, 이를 통해 역사와 문화가 만들어졌다. 이로써 콘텐츠 세계가 시작되었다.

콘텐츠 세상을 꿈꾸다

콘텐츠 세계로 시리즈 05

발행 2021년 02월 25일

지은이. 전현택

발행. 김태영
발행처. 씽크스마트 책짓는집
주소. 서울특별시 마포구 토정로 222(신수동) 한국출판콘텐츠센터 401호
전화. 02-323-5609 / 070-8836-8837
팩스. 02-337-5608
메일. kty0651@hanmail.net

ISBN. 978-89-6529-259-3 (04600)

씽크스마트 책짓는집
책으로 사람을 짓는 집, 생각의 깊이와 넓이를 밝혀주는 "더 큰 생각으로 통하는 길"입니다

도서출판 사이다
사람의 가치를 밝히며 서로가 서로의 삶을 세워주는 세상을 만드는 데 필요한
"사람과 사람을 이어주는 다리"의 줄임말이며 씽크스마트의 임프린트입니다.